重访包豪斯 丛书

包豪斯剧场
The Theater of the Bauhaus

重访包豪斯 丛书
BAU BOOKS

华中科技大学出版社
http://press.hust.edu.cn
中国·武汉

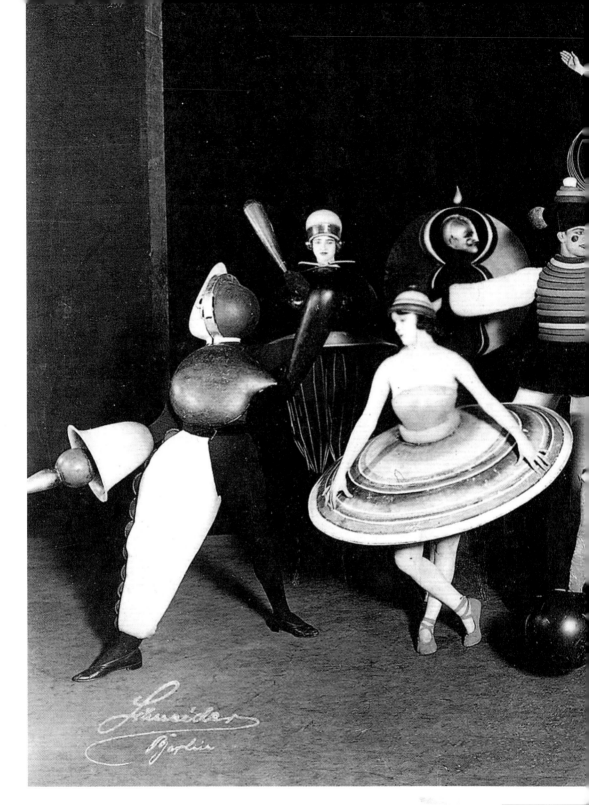

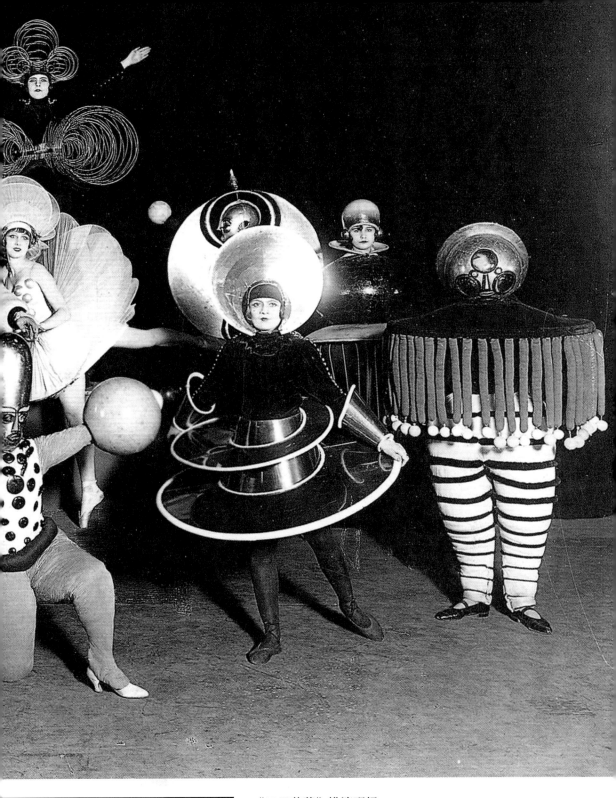

《三元芭蕾》排演现场

包豪斯剧场
The Theater of the Bauhaus

著　[德] 奥斯卡·施莱默
　　[匈] 拉兹洛·莫霍利-纳吉
　　[匈] 法卡斯·莫尔纳

编　[德] 瓦尔特·格罗皮乌斯
　　[匈] 拉兹洛·莫霍利-纳吉

译　周诗岩

图书在版编目（CIP）数据

包豪斯剧场 /（德）奥斯卡·施莱默，（匈）拉兹洛·莫霍利-纳吉，（匈）法卡斯·莫尔纳著；（德）瓦尔特·格罗皮乌斯，（匈）拉兹洛·莫霍利-纳吉编；周诗岩译. —武汉：华中科技大学出版社，2019.1（2025.3重印）
（重访包豪斯丛书）
ISBN 978-7-5680-4662-6

Ⅰ.①包… Ⅱ.①奥… ②拉… ③法… ④瓦… ⑤周…
Ⅲ.①包豪斯-艺术-设计-研究 Ⅳ.① J06

中国版本图书馆 CIP 数据核字（2018）第 289963 号

The Theater of the Bauhaus
by Oskar Schlemmer, László Moholy-Nagy, Farkas Molnar
Copyright©1961 by Wesleyan University Press
Simplified Chinese translation copyright©2019
by Huazhong University of Science & Technology Press Co., Ltd.

重访包豪斯丛书 / 丛书主编　周诗岩　王家浩

包豪斯剧场
BAOHAOSI JUCHANG
著：[德] 奥斯卡·施莱默
　　[匈] 拉兹洛·莫霍利-纳吉
　　[匈] 法卡斯·莫尔纳
编：[德] 瓦尔特·格罗皮乌斯
　　[匈] 拉兹洛·莫霍利-纳吉
译：周诗岩

出版发行：	华中科技大学出版社（中国·武汉）
	武汉市东湖新技术开发区华工科技园
电　　话：	(027) 81321913
邮　　编：	430223

策划编辑：王　娜
责任编辑：王　娜
美术编辑：回　声　工作室
责任监印：朱　玢

印　　刷：	武汉精一佳印刷有限公司
开　　本：	710 mm×1000 mm　1/16
印　　张：	10
字　　数：	172 千字
版　　次：	2025 年 3 月第 1 版　第 2 次印刷
定　　价：	79.80 元

投稿邮箱：wangn@hustp.com
本书若有印装质量问题，请向出版社营销中心调换
全国免费服务热线：400-6679-118 竭诚为您服务
版权所有　侵权必究

总序

当代历史条件下的包豪斯

一

包豪斯[Bauhaus]在二十世纪那个"沸腾的二十年代"扮演了颇具神话色彩的角色。它从未宣称过要传承某段"历史",而是以初步课程代之。它被认为是"反历史主义的历史性",回到了发动异见的根本。但是相对于当下的"我们",它已经成为"历史":几乎所有设计与艺术的专业人员都知道,包豪斯这一理念原型是现代主义历史上无法回避的经典。它经典到,即使人们不知道它为何成为经典,也能复读出诸多关于它的论述;它经典到,即使人们不知道它的历史,也会将这一颠倒"房屋建造"[haus-bau]而杜撰出来的"包豪斯"视作历史。包豪斯甚至是过于经典到,即使人们不知道这些论述,不知道它命名的由来,它的理念与原则也已经在设计与艺术的课程中得到了广泛实践。而对于公众,包豪斯或许就是一种风格,一个标签而已。毋庸讳言的是,在当前中国工厂中代加工和"山寨"的那些"包豪斯"家具,与那些被冠以其他名号的家具一样,更关注的只是品牌的创建及如何从市场中脱颖而出……尽管历史上的那个"包豪斯"之名,曾经与一种超越特定风格的普遍法则紧密相连。

历史上的"包豪斯",作为一所由美术学院和工艺美术学校组成的教育机构,被人们看作设计史、艺术史的某种开端。但如果仍然把包豪斯当作设计史的对象去研究,从某种意义而言,这只能是一种同义反复。为何阐释它?如何阐释它,并将它重新运用到社会生产中去?我们可以将"一切历史都是当代史"的意义推至极限:一切被我们在当下称作"历史"的,都只是为了成为其自身情境中的实践,由此,它必然已经是"当代"的实践。或阐释或运用,这一系列的进程并不是一种简单的历史积累,而是对其特定的历史条件的消除。

历史档案需要重新被历史化。只有把我们当下的社会条件写入包豪斯的历史情境中，不再将它作为凝固的档案与经典，这一"写入"才可能在我们与当时的实践者之间展开政治性的对话。它是对"历史"本身之所以存在的真正条件的一种评论。"包豪斯"不仅是时间轴上的节点，而且已经融入我们当下的情境，构成了当代条件下的"包豪斯情境"。然而"包豪斯情境"并非仅仅是一个既定的事实，当我们与包豪斯的档案在当下这一时间节点上再次遭遇时，历史化将以一种颠倒的方式发生：历史的"包豪斯"构成了我们的条件，而我们的当下则成为"包豪斯"未曾经历过的情境。这意味着只有将当代与历史之间的条件转化，放置在"当代"包豪斯的视野中，才能更加切中要害地解读那些曾经的文本。历史上的包豪斯提出"艺术与技术，新统一"的目标，已经从机器生产、新人构成、批量制造转变为网络通信、生物技术与金融资本灵活积累的全球地理重构新模式。它所处的两次世界大战之间的帝国主义竞争，已经演化为由此而来向美国转移的中心与边缘的关系——国际主义名义下的新帝国主义，或者说是由跨越国家边界的空间、经济、军事等机构联合的新帝国。

"当代"，是"超脱历史地去承认历史"，在构筑经典的同时，瓦解这一历史之后的经典话语，包豪斯不再仅仅是设计史、艺术史中的历史。通过对其档案的重新历史化，我们希望将包豪斯为它所处的那一现代时期的"不可能"所提供的可能性条件，转化为重新派发给当前的一部社会的、运动的、革命的历史：设计如何成为"政治性的政治"？首要的是必须去动摇那些已经被教科书写过的大写的历史。包豪斯的生成物以其直接的、间接的驱动力及传播上的效应，突破了存在着势差的国际语境。如果想要让包豪斯成为输出给思想史的一个复数的案例，那么我们对它的研究将是一种具体的、特定的、预见性的设置，而不是一种普遍方法的抽象而系统的事业，因为并不存在那样一种幻象——"终会有某个更为彻底的阐释版本存在"。地理与政治的不均衡发展，构成了当代世界体系之中的辩证法，而包豪斯的"当代"辩证或许正记录在我们眼前的"丛书"之中。

二

"包豪斯丛书"［Bauhausbücher］作为包豪斯德绍时期发展的主要里程碑之一，是一系列富于冒险性和实验性的出版行动的结晶。丛书由格罗皮乌斯和莫霍利-纳吉合编，后者是实际的执行人，他在一九二三年就提出了由大约三十本书组成的草案，一九二五年包豪斯丛书推出了八本，同时公布了与第一版草案有明显差别的另外的二十二本，次年又有删减和增补。至此，包豪斯丛书计划总共推出过四十五本选题。但是由于组织与经济等方面的原因，直到一九三〇年，最终实际出版了十四本。其中除了当年包豪斯的格罗皮乌斯、莫霍利-纳吉、施莱默、康定斯基、克利等人的著作及师生的作品之外，还包括杜伊斯堡、蒙德里安、马列维奇等这些与包豪斯理念相通的艺术家的作品。而此前的计划中还有立体主义、未来主义、勒·柯布西耶，甚至还有爱因斯坦的著作。我们现在无法想象，如果能够按照原定计划出版，包豪斯丛书将形成怎样的影响，但至少有一点可以肯定，包豪斯丛书并没有将其视野局限于设计与艺术，而是一份综合了艺术、科学、技术等相关议题并试图重新奠定现代性基础的总体计划。

我们此刻开启译介"包豪斯丛书"的计划，并非因为这套被很多研究者忽视的丛书是一段必须去遵从的历史。我们更愿意将这一译介工作看作是促成当下回到设计原点的对话，重新档案化的计划是适合当下历史时间节点的实践，是一次沿着他们与我们的主体路线潜行的历史展示：在物与像、批评与创作、学科与社会、历史与当下之间建立某种等价关系。这一系列的等价关系也是对雷纳·班纳姆的积极回应，他曾经敏感地将这套"包豪斯丛书"判定为"现代艺术著作中最为集中同时也是最为多样性的一次出版行动"。当然，这一系列出版计划，也可以作为纪念包豪斯诞生百年（二〇一九年）这一重要节点的令人激动的事件。但是真正促使我们与历史相遇并再度介入"包豪斯丛书"的，是连接起在这百年相隔的"当代历史"条件下行动的"理论化的时刻"，这是历史主体的重演。我们以"包豪斯丛书"的译介为开端的出版计划，无疑与当年的"包豪斯丛书"一样，也是一次面向未知的"冒险的"决断——去论证"包豪斯丛书"的确是一系列的实践之书、关于实践的构想之书、关于构想的理论之书，同时去展示它在自身的实践与理论之间的部署，以及这种部署如何对应着它刻写在文本内容与形式之间的"设计"。

与"理论化的时刻"相悖的是,包豪斯这一试图成为社会工程的总体计划,既是它得以出现的原因,也是它最终被关闭的原因。正是包豪斯计划招致的阉割,为那些只是仰赖于当年的成果,而在现实中区隔各自分属的不同专业领域的包豪斯研究,提供了部分"确凿"的理由。但是这已经与当年包豪斯围绕着"秘密社团"展开的总体理念愈行愈远了。如果我们将当下的出版视作再一次的媒体行动,那么在行动之初就必须拷问这一既定的边界。我们想借助媒介历史学家伊尼斯的看法,他曾经认为在他那个时代的大学体制对知识进行分割肢解的专门化处理是不光彩的知识垄断:"科学的整个外部历史就是学者和大学抵抗知识发展的历史。"我们并不奢望这一情形会在当前发生根本的扭转,正是学科专门化的弊端令包豪斯在今天被切割并分派进建筑设计、现代绘画、工艺美术等领域。而"当代历史"条件下真正的写作是向对话学习,让写作成为一场场论战,并相信只有在任何题材的多方面相互作用中,真正的发现与洞见才可能产生。曾经的包豪斯丛书正是这样一种写作典范,成为支撑我们这一系列出版计划的"初步课程"。

三

"理论化的时刻"并不是把可能性还给历史,而是要把历史还给可能性。正是在当下社会生产的可能性条件的视域中,才有了历史的发生,否则人们为什么要关心历史还有怎样的可能。持续的出版,也就是持续地回到包豪斯的产生、接受与再阐释的双重甚至是多重的时间中去,是所谓的起因缘、分高下、梳脉络、拓场域。当代历史条件下包豪斯情境的多重化身正是这样一些命题:全球化的生产带来的物质产品的景观化,新型科技的发展与技术潜能的耗散,艺术形式及其机制的循环与往复,地缘政治与社会运动的变迁,风险社会给出的承诺及其破产,以及看似无法挑战的硬件资本主义的神话等。我们并不能指望直接从历史的包豪斯中找到答案,但是在包豪斯情境与其历史的断裂与脱序中,总问题的转变已显露端倪。

多重的可能时间以一种共时的方式降临中国,全面地渗入并包围着人们的日常生活。正是"此时"的中国提供了比简单地归结为西方所谓"新自由主义"的普遍地形

更为复杂的空间条件,让此前由诸多理论描绘过的未来图景,逐渐失去了针对这一现实的批判潜能。这一当代的发生是政治与市场、理论与实践奇特综合的"正在进行时"。另一方面,"此地"的中国不仅是在全球化进程中重演的某一地缘政治的区域版本,更是强烈地感受着全球资本与媒介时代的共同焦虑。同时它将成为从特殊性通往普遍性反思的出发点,由不同的时空混杂出来的从多样的有限到无限的行动点。历史的共同配置激发起地理空间之间的真实斗争,撬动着艺术与设计及对这两者进行区分的根基。

辩证的追踪是认识包豪斯情境的多重化身的必要之法。比如格罗皮乌斯在《包豪斯与新建筑》(一九三五年)开篇中强调通过"新建筑"恢复日常生活中使用者的意见与能力。时至今日,社会公众的这种能动性已经不再是他当年所说的有待被激发起来的兴趣,而是对更多参与和自己动手的吁求。不仅如此,这种情形已如此多样,似乎无须再加以激发。然而真正由此转化而来的问题,是在一个已经被区隔管治的消费社会中,或许被多样需求制造出来的诸多差异恰恰导致了更深的受限于各自技术分工的眼、手与他者的分离。就像格罗皮乌斯一九二七年为无产者剧场的倡导者皮斯卡托制定的"总体剧场"方案(尽管它在历史上未曾实现),难道它在当前不更像是一种类似于景观自动装置那样体现"完美分离"的象征物吗?观众与演员之间的舞台幻象已经打开,剧场本身的边界却没有得到真正的解放。现代性产生的时期,艺术或多或少地运用了更为广义的设计技法与思路,而在晚近资本主义文化逻辑的论述中,艺术的生产更趋于商业化,商业则更多地吸收了艺术化的表达手段与形式。所谓的精英文化坚守的与大众文化之间对抗的界线事实上已经难以分辨。另一方面,作为超级意识形态的资本提供的未来幻象,在样貌上甚至更像是现代主义的某些总体想象的沿袭者。它早已借助专业职能的技术培训和市场运作,将分工和商品作为现实的基本支撑,并朝着截然相反的方向运行。这一幻象并非将人们监禁在现实的困境中,而是激发起每个人在其所从事的专业领域中的想象,却又控制性地将其自身安置在单向度发展的轨道之上。例如狭义设计机制中的自诩创新,以及狭义艺术机制中的自慰批判。

四

当代历史条件下的包豪斯，让我们回到已经被各自领域的大写的历史所遮蔽的原点。这一原点是对包豪斯情境中的资本、商品形式，以及之后的设计职业化的综合，或许这将有助于研究者们超越对设计产品仅仅拘泥于客体的分析，超越以运用为目的的实操式批评，避免那些缺乏技术批判的陈词滥调或仍旧固守进步主义的理论空想。"包豪斯情境"中的实践曾经打通艺术家与工匠、师与生、教学与社会……它连接起巴迪乌所说的构成政治本身的"非部分的部分"的两面：一面是未被现实政治计入在内的情境条件，另一面是未被想象的"形式"。这里所指的并非通常意义上的形式，而是一种新的思考方式的正当性，作为批判的形式及作为共同体的生命形式。

从包豪斯当年的宣言中，人们可以感受到一种振聋发聩的乌托邦情怀：让我们创建手工艺人的新型行会，取消手工艺人与艺术家之间的等级区隔，再不要用它树起相互轻慢的"藩篱"！让我们共同期盼、构想，开创属于未来的新建造，将建筑、绘画、雕塑融入同一构型中。有朝一日，它将从上百万手工艺人的手中冉冉升向天际，如水晶般剔透，象征着崭新的将要到来的信念。除了第一句指出了当时的社会条件"技术与艺术"的联结之外，它更多地描绘了一个面向"上帝"神力的建造事业的当代版本。从诸多艺术手段融为一体的场景，到出现在宣言封面上由费宁格绘制的那一座蓬勃的教堂，跳跃、松动、并不确定的当代意象，赋予了包豪斯更多神圣的色彩，超越了通常所见的蓝图乌托邦，超越了仅仅对一个特定时代的材料、形式、设计、艺术、社会作出更多贡献的愿景。期盼的是有朝一日社群与社会的联结将要掀起的运动：以崇高的感性能量为支撑的促进社会更新的激进演练，闪现着全人类光芒的面向新的共同体信仰的喻示。而此刻的我们更愿意相信的是，曾经在整个现代主义运动中蕴含着的突破社会隔离的能量，同样可以在当下的时空中得到有力的释放。正是在多样与差异的联结中，对社会更新的理解才会被重新界定。

包豪斯初期阶段的一个作品，也是格罗皮乌斯的作品系列中最容易被忽视的一个作品，佐默费尔德的小木屋［Blockhaus Sommerfeld］，它是包豪斯集体工作的第一个真正产物。建筑历史学者里克沃特对它的重新肯定，是将"建筑的本原应当是怎样

的"这一命题从对象的实证引向了对观念的回溯。手工是已经存在却未被计入的条件，而机器所能抵达的是尚未想象的形式。我们可以从此类对包豪斯的再认识中看到，历史的包豪斯不仅如通常人们所认为的那样是对机器生产时代的回应，更是对机器生产时代批判性的超越。我们回溯历史，并不是为了挑拣包豪斯遗留给我们的物件去验证现有的历史框架，恰恰相反，绕开它们去追踪包豪斯之情境，方为设计之道。我们回溯建筑学的历史，正如里克沃特在别处所说的，任何公众人物如果要向他的同胞们展示他所具有的美德，那么建筑学就是他必须赋予他的命运的一种救赎。在此引用这句话，并不是为了作为历史的包豪斯而抬高建筑学，而是因为将美德与命运联系在一起，将个人的行动与公共性联系在一起，方为设计之德。

五

阿尔伯蒂曾经将美德理解为在与市民生活和社会有着普遍关联的事务中进行的一些有天赋的实践。如果我们并不强调设计者所谓天赋的能力或素养，而是将设计的活动放置在开端的开端，那么我们就有理由将现代性的产生与建筑师的命运推回到文艺复兴时期。当时的美德兼有上述设计之道与设计之德，消除道德的表象从而回到审美与政治转向伦理之前的开端。它意指卓越与慷慨的行为，赋予形式从内部的部署向外延伸的行为，将建筑师的意图和能力与"上帝"在造物时的目的和成就，以及社会的人联系在一起。正是对和谐的关系的处理，才使得建筑师自身进入了社会。但是这里的"和谐"必将成为一次次新的运动。在包豪斯情境中，甚至与它的字面意义相反，和谐已经被"构型"[Gestaltung]所替代。包豪斯之名及其教学理念结构图中居于核心位置的"BAU"暗示我们，正是所有的创作活动都围绕着"建造"展开，才得以清空历史中的"建筑"，进入到当代历史条件下的"建造"的核心之变，正是建筑师的形象拆解着构成建筑史的基底。因此，建筑师是这样一种"成为"，他重新成体系地建造而不是维持某种既定的关系。他进入社会，将人们聚集在一起。他的进入必然不只是通常意义上的进入社会的现实，而是面向"上帝"之神力并扰动着现存秩序的"进入"。在集体的实践中，重点既非手工也非机器，而是建筑师的建造。

与通常对那个时代所倡导的批量生产的理解不同的是,这一"进入"是异见而非稳定的传承。我们从包豪斯的理念中就很容易理解:教师与学生在工作坊中尽管处于某种合作状态,但是教师决不能将自己的方式强加于学生,而学生的任何模仿意图都会被严格禁止。

包豪斯的历史档案不只作为一份探究其是否被背叛了的遗产,用以给"我们"的行为纠偏。正如塔夫里认为的那样,历史与批判的关系是"透过一个永恒于旧有之物中的概念之镜头,去分析现况",包豪斯应当被吸纳为"我们"的历史计划,作为当代历史条件下的"政治",即已展开在当代的"历史":它是人类现代性的产生及对社会更新具有远见的总历史中一项不可或缺的条件。包豪斯不断地被打开,又不断地被关闭,正如它自身及其后继机构的历史命运那样。但是或许只有在这一基础上,对包豪斯的评介及其召唤出来的新研究,才可能将此时此地的"我们"卷入面向未来的实践。所谓的后继并不取决于是否嫡系,而是对塔夫里所言的颠倒:透过现况的镜头去解开那些仍隐匿于旧有之物中的概念。

用包豪斯的方法去解读并批判包豪斯,这是一种既直接又有理论指导的实践。从拉斯金到莫里斯,想让群众互相联合起来,人人成为新设计师;格罗皮乌斯,想让设计师联合起大实业家及其推动的大规模技术,发展出新人;汉内斯·迈耶,想让设计师联合起群众,发展出新社会……每一次对前人的转译,都是正逢其时的断裂。而所谓"创新",如果缺失了作为新设计师、新人、新社会梦想之前提的"联合",那么至多只能强调个体差异之"新"。而所谓"联合",如果缺失了"社会更新"的目标,很容易迎合政治正确却难免廉价的倡言,让当前的设计师止步于将自身的道德与善意进行公共展示的群体。在包豪斯百年之后的今天,对包豪斯的批判性"转译",是对正在消亡中的包豪斯的双重行动。这样一种既直接又有理论指导的实践看似与建造并没有直接的关联,然而它所关注的重点正是——新的"建造"将由何而来?

六

柏拉图认为"建筑师"在建造活动中的当务之急是实践——当然我们今天应当将理论的实践也包括在内——在柏拉图看来,那些诸如表现人类精神、将建筑提到某种更高精神境界等,却又毫无技术和物质介入的决断并不是建筑师们的任务。建筑是人类严肃的需要和非常严肃的性情的产物,并通过人类所拥有的最高价值的方式去实现。也正是因为恪守于这一"严肃"与最高价值的"实现",他将草棚与神庙视作同等,两者间只存在量上的差别,并无质上的不同。我们可以从这一"严肃"的行为开始,去打通已被隔离的"设计"领域,而不是利用从包豪斯一件件历史遗物中反复论证出来的"设计"美学,去超越尺度地联结汤勺与城市。柏拉图把人类所有创造"物"并投入到现实的活动,统称为"人类修建房屋,或更普遍一些,定居的艺术"。但是投入现实的活动并不等同于通常所说的实用艺术。恰恰相反,他将建造人员的工作看成是一种高尚而与众不同的职业,并将其置于更高的位置。这一意义上的"建造",是建筑与政治的联系。甚至正因为"建造"的确是一件严肃得不能再严肃的活动,必须不断地争取更为全面包容的解决方案,哪怕它是不可能的。这样,建筑才可能成为一种精彩的"游戏"。

由此我们可以这样去理解"包豪斯情境"中的"建筑师":因其"游戏",它远不是当前职业工作者阵营中的建筑师;因其"严肃",它也不是职业者的另一面,所谓刻意的业余或民间或加入艺术阵营中的建筑师。包豪斯及勒·柯布西耶等人在当时,并非努力模仿着机器的表象,而是抽身进入机器背后的法则中。当下的"建筑师",如果仍愿选择这种态度,则要抽身进入媒介的法则中,抽身进入诸众之中,将就手的专业工具当作可改造的武器,去寻找和激发某种共同生活的新纹理。这里的"建筑师",位于建筑与建造之间的"裂缝",它真正指向的是:超越建筑与城市的"建筑师的政治"。

超越建筑与城市[Beyond Architecture and Urbanism],是为BAU,是为序。

王家浩
二〇一八年九月修订

目录

瓦尔特·格罗皮乌斯
1961 年英译本导言 001

奥斯卡·施莱默
人及其艺术形象 013

拉兹洛·莫霍利-纳吉
剧场、马戏团、杂耍 053

法卡斯·莫尔纳
U 形剧场 085

奥斯卡·施莱默
舞台 093

译者识 121
图版说明 130

1961年英译本导言
瓦尔特·格罗皮乌斯

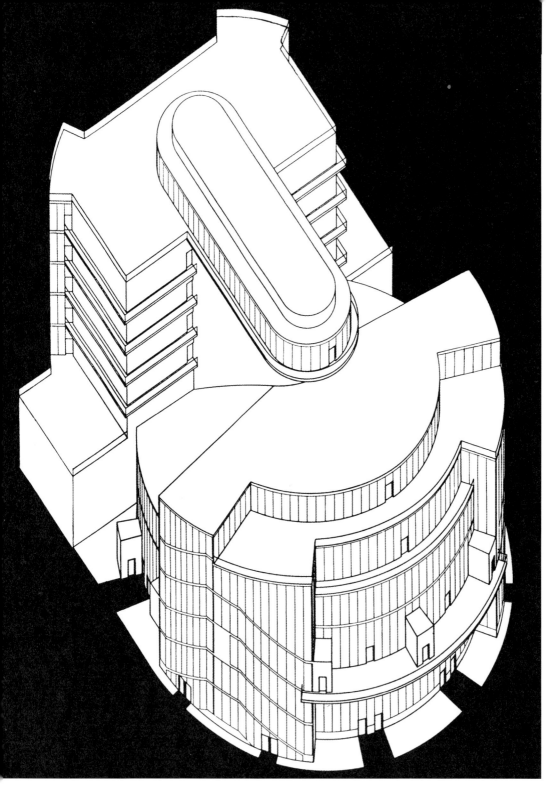

格罗皮乌斯1927年设计的"总体剧场"鸟瞰轴测图 | 图01

1961年英译本导言
瓦尔特·格罗皮乌斯

　　包豪斯在它自身的短暂岁月中，涵盖了视觉艺术的全部领域：建筑、平面设计、雕塑、工业设计，以及舞台工作。包豪斯致力于在所有艺术创作的过程之间找到一种新颖有力的协作，以便最终使得我们的视觉环境与新的文化协调一致。这一目标是退缩在象牙塔内的个体无法实现的。包豪斯的老师与学生构成一个劳作的共同体，他们必须成为现代世界活跃的介入者，去探索艺术与现代科技的新的综合。包豪斯师生基于人类感知的生物学事实[1]，以一种无偏颇的好奇心去调研形式与空间的现象，从而获得一些客观的手段，借此将个体的创造成果与共同的社会背景相关联。包豪斯的一项最重要的准则就是：老师决不能将他自己的方式强加于学生；反之，学生任何模仿的意图都会被严格禁止。老师所能提供的帮助只是激励学生找到适合他自己的方向。

[1] 格罗皮乌斯在这里所提到的"人类感知的生物学事实"[biological facts of human perception]指向了包豪斯各类教学与实践的一个基本特点，即对生物感知层面的关注，远胜于对意识形态或者文化历史层面的关注。这在包豪斯初步课程中对色彩和材料的研究实验，以及施莱默对人与空间关系的研究实验中体现得尤为充分。"生物学事实"为不同地域、不同阶层、不同文化的人的联合提供了一个基本起点。（中译注）

这本书反映了包豪斯在舞台工作坊这一特定领域中的探索。在包豪斯共同体中，奥斯卡·施莱默发挥了独一无二的作用。1921年，当他刚成为包豪斯的一员时首先负责的是雕塑作坊。然而渐渐地，他凭自身的首创精神拓宽了这个作坊的视野，进而发展出包豪斯舞台作坊，后者成了辉煌一时的学习场所。在包豪斯的全部课程中，舞台作坊的边界日益拓宽，吸引了所有部门与作坊的学生。他们逐渐迷上了这位魔法大师的创作态度。

奥斯卡·施莱默最富艺术家特质的作品就是他对空间的演绎。他的绘画作品同他的芭蕾与戏剧舞台一样，在这里，空间经验不是仅通过视觉，而是通过舞者与演员整个身体的触觉获得。

他观察人在空间中运动的轮廓，并将其转化为几何的或机械的抽象语法。他设计的人物与形式是纯粹的想象之作，象征着人类特性与不同情感的无尽类型：平和或悲痛，滑稽或庄重。

施莱默一直保有一种理念，即努力寻求新的象征，他视其为"我们文化中的该隐之痕[1]，象征着我们这个不再有象征的文化，更糟糕的是，我们甚至没有能力去创造它们"。他具有一种穿越到理性思维之外的洞察力，并据此找到能表现形而上观念的图像，例如，张开手指的星状、"折叠手臂"的无穷号"∞"。在施莱默的手中，用于伪装的面具成了非常重要的舞台道具。自古希腊剧场以来，面具已被现实主义的舞台所遗忘，在今天也只出现在日本的能剧中——这一点我们相信施莱默并不知情。我将引用一段T.卢克斯·费宁格[2]生动且个人化的报告，他是施莱默的追随者，见证了"包豪斯剧场一次舞台课堂的夜间演出，这场演出备受赞誉，美妙到令观者充满窒息般的兴奋"。他写道：

"我年轻的时候，痴迷于使用各种材料制作面具。我很难说清楚这是为什么，但隐约觉得，这类创作形式中潜藏着某种意义。在包豪斯舞台，这些直觉似乎想探索身体与生活。我曾目睹过'姿态舞蹈'和'形式舞蹈'，舞者们戴上金属面具，穿着雕塑般的戏服，蹑手蹑脚地跳完这些舞蹈。这个舞台有着乌黑色的背景幕布和侧厅，还有奇幻的聚光灯与几何形的家具：一个立方体、一个白色的球体、许多台阶；演员们或踱步，或大踏步，又或是溜走、小跑、撞击、快速停下、缓慢且庄严地转过身；戴着彩色手套的手臂以一种召唤的手势伸展着；那些铜色、金色和银色的脑袋一同被击倒后各自跳开；一阵飞速移动的嗡嗡声打破了舞台上的寂静，又"嘭"的一声旋即消失。

嗡嗡的吵闹声最后变成一声巨响，紧随其后的是令人惊恐而不祥的寂静。舞蹈的另一阶段，完全展现了猫咪齐声喊叫时才具有的充满形式感又相当克制的暴烈，尽在喵喵的叫声和男低音的咆哮中。演员们戴着相呼应的面具，绝妙地加强了这一效果。步伐与姿态，形象与道具，颜色与声音，都成了最基本的形式元素，再次展现出施莱默的"空间中的人"这一观念所带出的剧场难题。我们看到的这一切能够很好地说明舞台的诸要素……这些舞台要素经过装配、重组，自由发挥，逐步发展为类似"戏剧"的东西，我们永远分不清究竟是喜剧还是悲剧……它令人着迷的特点在于：班上的成员会共同选定一系列的形式元素，在共同的基础上，自由且平等地添加更多的元素，富有意义的形式'戏剧'最终会被要求产出定义、感觉或讯息；这样，姿态和声音就会变成演说和剧情。谁知道呢？究其本质，这是舞者的剧场，施莱默凭其天分创造了它；但这同时也是一个'课堂'，一个学习的场所，这项更重要的事业即施莱默用以教学的工具……"

"观察他行动的精确性、沉稳性、力量感与优雅度确为一桩趣事。他的语言同样是一种极具表现力的手段，虽然不用于发号施令。他的语言是我所知的遣词中最富个性的一类。他有无尽的创造力去发明隐喻。他钟爱不寻常的并置、悖论式的头韵法[3]和巴洛克式的夸张，他写作中嘲讽式的幽默很难被翻译出来。"

1__ "该隐之痕" [mark of Cain] 出自圣经《创世记》第4章。该隐是亚当与夏娃的长子，代表了自以为义，想努力持凭自己的知识、智慧和力量进行自救的人。该隐的心不被神悦纳，他杀死了其弟亚伯，因而成为第一个杀人的人。耶和华给了该隐一个定罪的记号，这在后世既成了诅咒的符号，又成了反叛精神的象征。在西方文明中该隐象征的反叛精神一直在蔓延，从巴别塔的建造者，到对近代政治影响深远的共济会，都将自己认同为该隐的后代，并宣称人应该借助知识和技术从混乱中建立世界新秩序。施莱默和格罗皮乌斯等包豪斯人将所寻求的新世界象征认同为"该隐之痕"，再次体现了包豪斯内在的共济会精神。（中译注）

2__ T. 卢克斯·费宁格 [T. Lux Feininger] 是包豪斯的学生，其父是莱昂内尔·费宁格 [Lyonel Feininger]，即创作了1919年包豪斯宣言封面"大教堂"木刻画的包豪斯印刷作坊里的形式大师。（中译注）

3__ 头韵法 [alliteration] 是指在一组词或一行诗中用相同的字母或者声韵开头，比如"The toy tears terribly"。施莱默在写作中对语言的创造性使用在很长时间内被只关注其造型创作的人忽视，这里提到的施莱默在文体实验和语词运用层面的辩证法，读者可以从他大量的书信与日记中感受到，比如他在押头韵的同时又喜欢制造词与词之间的冲突。（中译注）

施莱默对创造的现象进行了非凡的探索,以期让形式衍生出意义。他的这种实践最近在英国诗人、艺评人赫伯特·里德爵士那里获得了有力的支持。里德将自己的《图像与理念》一书题献给这样一个问题:究竟是"图像"还是"思想"开辟了人类历史的新局面?他总结道,或许造型艺术家在知识得以开始之前就获得了第一个讯息,随后,思想家、哲学家才对之加以阐明。

有关施莱默的舞台作品,令我个人印象最深刻的是看到并亲历了他将舞者与演员们变形为移动空间的魔力。他对建筑空间有着浓厚的兴趣与直觉式的领悟力,这又挖掘出了他在建筑中创作壁画的罕见天分。他能通过移情感应到一个既定空间的指引与动势,并使它们与墙上的构成作品融为一体,他在魏玛包豪斯校舍中的壁画就是一例。就我所知,他的这些作品是我们这个时代唯一能与建筑完整融合并且和谐统一的壁画。

奥斯卡·施莱默的文学遗产在形式和内容方面堪称经典,特别是由他撰写的《人及其艺术形象》一文,即是本书最重要的文章。在这篇文章中,他以隽美简洁的文风为舞台艺术确立了基本价值,这些清晰克制的思考具备普遍而恒久的有效性,也让我们看到了一个极具深刻洞见的人。

莫霍利-纳吉则为包豪斯舞台带来了不一样的角度。他原本是一位抽象画画家,强烈的内在欲望促使他进入了艺术设计的许多领域:书籍装帧、广告艺术、摄影、电影、剧场。他是一个激情四溢的人,精力充沛,满腹爱心,感染力十足。他的创作目标意在观察"运动中的视觉",从而找到一种新的空间观念。他不带成见地运用传统方式,以一种科学家的好奇心探索全新的体验。为了丰富视觉化的表达,他在作品中使用了新材料和新技术手段。本书所收录的《剧场、马戏团、杂耍》即是他纵情想象的明证。他将舞台称为综合了形式、情感、声音、光、颜色与场景的"为机械怪人作的速写"。

除了在包豪斯进行的理论化实验,莫霍利还为柏林的克罗尔歌剧院,为《霍夫曼故事》[Tales of Hoffmann],以及其他歌剧和戏剧表演设计原创性的舞台布景,这使得他在第二次世界大战期间以舞台设计师的身份名声大噪。

包豪斯的那些岁月是一段包豪斯人相互影响的时期。当时我个人就感到,现代舞台和剧场仍然有待创造,有待把这些对剧场空间的全新演绎的真正价值发挥出来。1926年,埃尔温·皮斯卡托在柏林的表演是一个契机,我为他设计了"总体剧场"[1](图01~图08)。然而历经德国"黑色星期五"之后,这个建筑项目不得不弃置,很快希特勒与纳粹便控制了德国政府。

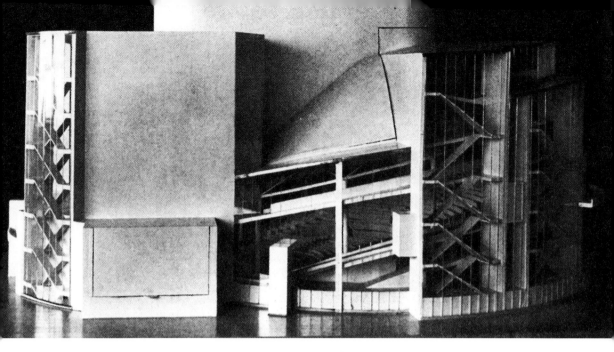

图 02 | "总体剧场"模型侧面

1__ 总体剧场是格罗皮乌斯接受德国导演、剧场领导人皮斯卡托委托的设计方案。1926 年皮斯卡托开始构想他的"皮斯卡托舞台",这个灵活多变的剧场将装配最现代的灯光装置、电影投影和声响系统等,力图打破观众与舞台之间的界线。1927 年 3 月,皮斯卡托将其命名为"可变的剧场机器";6 月,格罗皮乌斯向皮斯卡托提交了剧场的初步方案;11 月,皮斯卡托透过媒体的报道文章论述了他自己关于剧场的构想,但没有提到格罗皮乌斯;数周后,格罗皮乌斯以自己的方式阐释了方案,并声称已准备为该方案申请专利。1928 年 3 月,格罗皮乌斯发布了正式方案与模型,命名为"总体剧场"。同年 6 月,"皮斯卡托舞台"破产,剧场计划搁置。(中译注)

图 03 | "总体剧场" 使用景深舞台的平面图
图 04 | "总体剧场" 使用古希腊式前台突出的舞台平面图
图 05 | "总体剧场" 使用中央舞台的平面图
图 06 | "总体剧场" 观众席和舞台剖面图

1935年,在关于"戏剧剧场"的罗马"瓦尔特会议"期间,我在一次国际剧作家和戏剧制作人的聚会中,向人们呈现了这个计划,兹录如下。

当代的剧场建筑设计师应致力于创造一个光与空间的伟大操控台,它应具有客观性与适应性,从而展示出舞台导演想象的任何图景。它应是一种灵活的建筑,仅以它的空间冲击力就能转换思想,使之焕然一新。

只存在三类基本的舞台形式。原初的舞台是向心的竞技场,观众以同心圆结构散开落座,表演就在这样的舞台上向三个维度展开。到了今天,这一形式仅仅用于马戏团、斗牛场或是体育竞技场。

第二种经典的舞台形式是古希腊剧场,观众围着前部突出的舞台以同心圆结构坐成半圆环形。这里的表演在类似浮雕的固定背景前上演。

最后,第三种舞台将这种开放式的前台退到离观众越来越远的位置,最终被完全拉到幕布的后方。今天在剧场中占据主流的景深舞台便来源于此。

图06

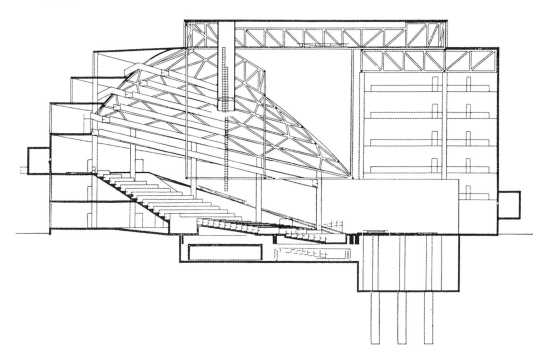

观众席与舞台在空间上分离，如同两个互不相干的世界。这虽有利于推动某些技术进步，但无法使观者切身进入剧场的运行轨道；他始终在幕布或乐池的另一边，侧身其外，而非置身剧中。剧场因此失去了一个能使观众亲身参与剧情的最有效的手段。

一些人认为电影与电视已使剧场整个地黯然失色，然而，难道不正是剧场这些变得陈旧的有限形式使得它自己失去光彩的吗？

在我的总体剧场中，我曾试图创造一种灵活的结构，以便导演能够通过简易、精确的机械装置运用三种舞台形式中的任何一种。这个可变动的舞台机械的费用将会从它多功能的用途中收回成本：它能够展示戏剧、歌剧、电影与舞蹈，容纳合唱团或音乐会，开办体育赛事或集会。传统戏剧与未来舞台导演最富幻想的实验创作都能够在这里轻松安排。

当观众体验到空间转换带来的惊人效果时，他将摆脱自身的怠惰。在表演的过程中，通过一系列聚光灯与电影投射进行舞台场面调度，墙壁与天花板转变为电影场景，三维手段替代了以乏味图片营造的常见舞台效果，整个剧场将由此被激活。同时这样也能减少大量笨重的随身道具和图绘的背景幕布。

由此，剧场本身将融入充满想象的不断切换的错觉空间中，变成演出场景的一部分，同时激发剧作家与舞台导演的观念与幻想。如果思想能够转变身体，那么，空间构造同样能够转变思想。∎

瓦尔特·格罗皮乌斯
马萨诸塞州，坎布里奇市
1961 年 6 月

图 07 | "总体剧场"剖面鸟瞰图

这个剧场提供了一个圆形竞技场式的中央舞台、一个古希腊式前台突出的舞台和一个制造景深的后方舞台,其中,最后一种形式又被划分为三个部分。2000 个观众席以圆形露天剧场的样式安置。剧场内不设置包厢。通过旋转带有乐队演奏席的大舞台,那个小型的古希腊式舞台将被置于剧场的中央,而中央舞台一旦形成,那些通常的舞台布景就可以被替换为设置在剧场十二根结构支撑柱之间的十二块投影幕布。

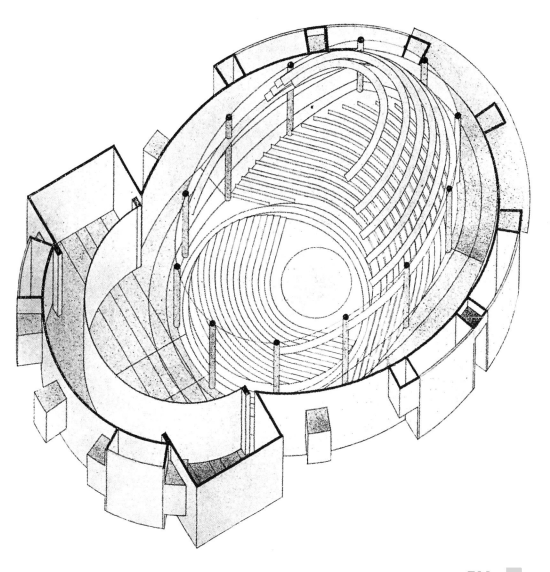

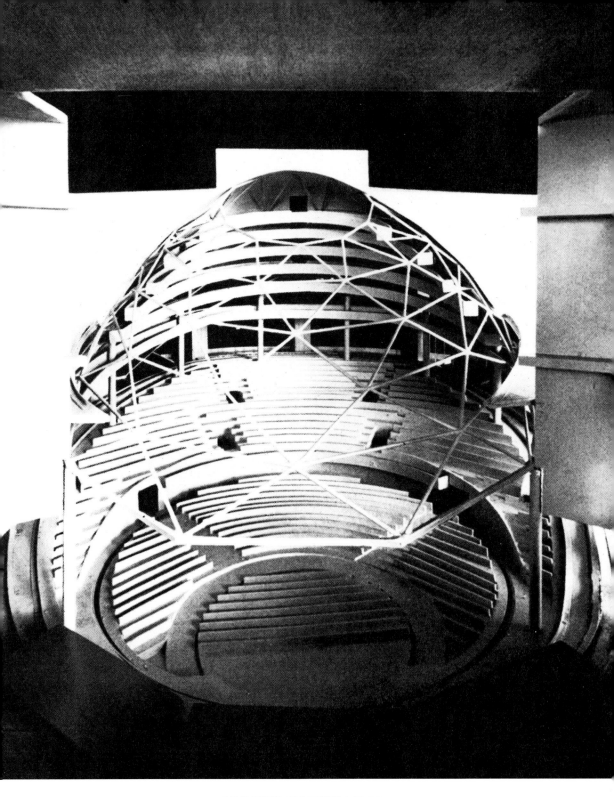

"总体剧场"观众厅模型 | 图 08

1925

人及其艺术形象
奥斯卡·施莱默

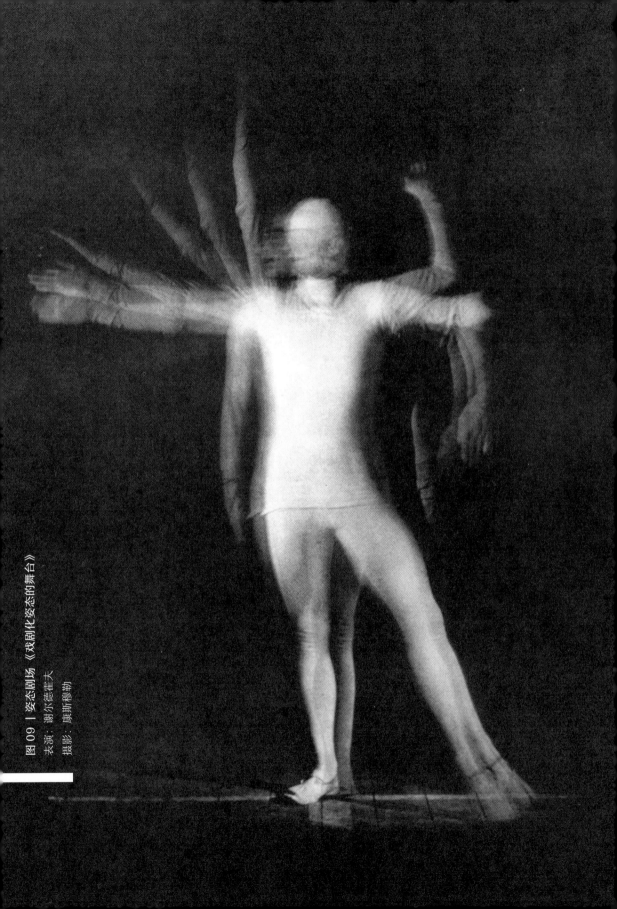

图 09 | 姿态剧场《戏剧化姿态的舞台》
表演:谢尔德霍夫
摄影:康斯穆勒

人及其艺术形象
奥斯卡·施莱默

剧场的历史就是人类形式的变形史。它是人作为肉体事件和精神事件的表演者的历史,从天真到反省,从自然到人工。

这种变形所牵涉的材料是形式和色彩——画家和雕塑家的材料。这种变形发生在空间与建筑物的构成性融合——建筑师的领域中。艺术家是这些元素的综合者。通过对这些材料的操作,艺术家的角色得以确立(图09)。

我们时代的特征之一是抽象。一方面,抽象过程将构成要素从一个持久稳固的整体中拆解出来,然后要么将它们各自引向悖谬,要么将它们提升到各自潜力的极限;另一方面,抽象能够赋予新的总体性以鲜明的轮廓,通过这一过程实现普遍化和综合化。

我们时代的另一个特征是机械化。这个不可阻挡的进程如今已在生活和艺术的每个角落显现。所有能够被机械化的事物都被机械化了。结果是:只有我们关于这件事的认识不能被机械化。

最后,还有一个同样重要的特征:在我们时代中存在着技术与发明的新潜能,我们能够凭借这些新的潜能一起创造新的假说,并据此制造或者至少是允许最大胆的幻想。

剧场，应该成为我们时代的形象。它或许是所有艺术中最基于时代条件的艺术形式，因而尤其不能忽视这些时代迹象。

● 舞台［Bühne］，就其一般意义而言，可以说涉及了宗教祭仪和民间娱乐之间的整个领域。然而这两者中的任何一个都不真正等同于舞台。舞台是从自然中抽象出来的表征，然后作用于人类。

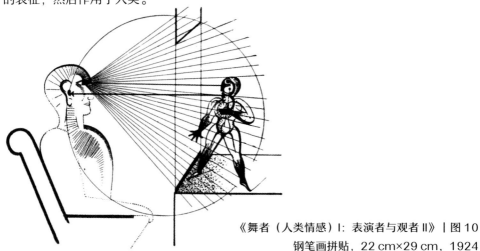

《舞者（人类情感）I：表演者与观者 II》｜图 10
钢笔画拼贴，22 cm×29 cm，1924

被动的观众和主动的演员之间的对峙，预示了舞台的形式（图 10）。舞台最不朽的形式可追溯到古老的竞技场，而舞台最原始的形式可以追溯到集市的绞刑架。对凝神观看的需要造就了洞中窥景或者"景框"式的观看方式，而今这种观看方式已是舞台的"普遍"形式。剧场［theater］这个词指明了舞台最基本的性质：虚构、乔装、变形。在祭仪和剧场之间，是"被视为一个道德机制的舞台"；在剧场和民间娱乐之间，是五花八门的杂耍［vaudeville］和马戏团。此即作为艺术家机制的舞台（图 11）。

对生命和宇宙起源的追问也属于舞台的世界。那最为初始的东西是词？是行为？还是形式？——或者，是精神？是行动？还是形状？——抑或，是思想？是偶发？还是显现？不同的回答会将舞台形式引向不同的方向：

侧重文学或音乐，则有语词或声音的舞台［Sprech-oder Tonbühne］；

侧重肢体模仿，则有表演舞台［Spielbühne］；

侧重光学事件，则有视觉舞台［Schaubühne］。

图 11 | 施莱默的《舞台图式》
1924

地点	人物	类型	言语	音乐	舞蹈
庙宇	牧师	宗教祭仪活动	布道	神秘剧	托钵者
筑台	先知	圣坛 节庆的舞台（竞技场）	古代悲剧	早期歌剧（汉德尔）	群众体育（奥林匹克比赛）
风格化或空间化的舞台	讲演者		席勒（墨西拿的新娘）	瓦格纳	歌舞合唱团
幻觉的舞台	扮演者	剧场（框中窥景）	莎士比亚	莫扎特	巴黎芭蕾
粗朴的场合	滑稽演员		即兴创作（意大利即兴喜剧）	歌剧女谐星	滑稽剧与哑剧
极简的舞台或装置与机器	艺术家	卡巴莱 杂耍 马戏（竞技场）	针砭时弊的主持	乐厅歌曲 爵士乐队	怪诞的舞蹈
棚台	艺术家		插科打诨的谐星	马戏团乐团	杂技表演
露天游乐场	小丑戏子	民间娱乐	打油诗民谣	民歌	民间舞蹈

这些舞台形式中的每一种都有其相应的代表，他们分别是：

作者（剧作者或曲作者），语词和音乐的创作者；

演员，通过身体及其运动成为表演者；

设计师，形式和色彩的建造者。

这些舞台形式中的每一种都能够完全独立自主地存在。

两种或三种舞台形式的结合——往往其中一种占据主导地位——则涉及关于比例分配的问题，并且可以凭借数学的精确性臻于完美。对舞台形式进行比配的就是通常所说的舞台督导，即导演。图12显示了不同比配结构的舞台类型。

施莱默对舞台类型的结构分析 | 图12

演员，就其材料而言有着直接性和独立性的优势。他用他的身体、声音、姿势和运动构成自己的材料。然而，这种既是诗人又是他自身语言的表演者的高贵类型如今只能是一种想象了。曾经的莎士比亚，在作为一位诗人之前首先是一位演员，他属于这种高贵的表演者类型——同样属于这种高贵类型的是意大利即兴喜剧［commedia dell'arte］中的演员。可如今演员作为表演者的存在，则建立在作者台词的基础之上。只有当语词静默无声，身体如舞者一般展现出来独自表达时，这身体方才自由，成为自己的立法者。

作者（剧作者或曲作者）的材料是语词或声音。

他在一些特殊情况下还要同时担任自己作品的表演者、歌者或乐师。除此之外，一般情况下作者创作的都是具象的作品，不论是为有机的人声创作，还是为抽象的人造乐器创作，作者都在为舞台上的传播和复制提供表征材料。乐器的完善程度越高，它们塑造声音的潜能就越大。而人声即便独特，也有其限度。如今的技术复制凭借多

图 13 |
舞台造型要素：线面体

种多样的设备，已经能够取代乐器的声音和人声了，或者说已经可以将声音与它的源头分离，使它获得超越空间和时间限度的拓展。

造型艺术家（画家、雕塑家、建筑师）的素材是形式和色彩。

这些人为发明的造型手段可以被称为抽象，因为它们具有人工性，以秩序为目标，正好与自然相反。形式（如线、面、体或容器）通过高度、宽度和深度上的延展得以显现（图13）。凭借这些延展，线、面、体的形式随之转化为屋架、墙面或房间等坚硬可触的形式。

不坚硬、不可触的形式，如光。光创造的线性效果显现在光束和烟火所展示的几何形状中（图14）。光创造"实""空"的能力来自照明。

图 14 |
舞台造型要素：光

每一种光的表现（其实这些光自身都已具有颜色——只有虚空是无色的）都能够再加以赋色。

色彩和形式在空间体系的构成中显示出它们最基本的价值。在此，它们建构了实物和容器，然后让"人"这种生命有机体将其填满和充实。

绘画和雕塑，通过形式和色彩来表现自然现象，以此建立与有机自然的关联。人，自然中最首要的现象，既是由血肉构造的有机体，同时又是数的典范和"万物的尺度"（黄金分割）。

《形象与空间辅助线》｜图 15
钢笔画，22 cm×28 cm，1924

建筑、雕塑、绘画这些艺术都有结晶的形式。它们是瞬间的凝固的运动。其天性即永恒。不是偶然状态的永恒，而是典型状态的永恒，即那种处于平衡过程中的作用力之间的稳定状态。也因此在我们这个运动的时代，这些起初可能显示为缺点的东西实际上尤其成为它们最大的优点。

然而舞台却不同，它作为逐次展开又瞬息变化的行动场所，提供的是运动中的色彩和形式（着色或无色的，线性的、平面的或者塑性的）。这些色彩和形式首先发生在原初各自分离的个体变动中，但接着就发生在波动和流转的空间中，以及可变形的建构体系中。这种万花筒式的表演，变化无穷且组织严谨，将在理论上构成绝对的视觉舞台。人，能动的生命，将置身于这机械有机体的景象之外，将作为"完美工程师"立于中央控制台。在那里，他将导演这场为眼睛准备的欢庆。

● 人，一直以来都在寻求意义。不论这是以创造人工生命为目标的浮士德式难题，还是人凭之创造了他的上帝和偶像的拟人化冲动，他都在持续地寻求着他的相似物、他的形象，或者他的升华。他寻求着他的对等物、超人，或者为他的幻想赋形。

人，人类有机体，站在舞台这个立方的、抽象的空间中。人和空间，各自有着不同的法则。谁将成为主导？

一种情况是，抽象空间为了适应自然的人而将自己变形，回到自然状态或对自然的模仿状态。这发生在运用错觉制造的现实主义剧场中。

另一种情况是，自然的人，重塑自身以适应抽象空间的模子。这发生在抽象舞台上。

立体空间的法则在于平面关系和立体关系中隐形的线性网络（图15）。这种数学性与人类身体内在的数学性相符，它通过运动达到平衡。而这些运动就其本性而言非常机械而且理性。它是健美操、韵律操和体育的几何法则。所涉及的身体属性（连同面部表情的定型）表现在杂技的精确表演和体育场中的大型体操中，尽管这里尚没有关于空间关系的自觉意识（图16）。

《体育体操的几何空间辅助线》| 图 16
钢笔画，22 cm×16.2 cm，1924

 而有机人体的法则在于其自身内在的那些不可见的功能：心跳、体液循环、呼吸、大脑和神经系统的活动。如果这里有什么决定因素的话，那决定因素的核心就是人类——凭借其运动和辐射开创了一个想象空间的人类（图17）。立体抽象的空间仅仅是这种生成之流的水平框架与垂直框架。各种运动在这里有机并且富有情感地展开，连同面部表情的模仿，共同建构了心理冲动。这种情况展现在伟大演员和伟大悲剧的宏大场面中。

 无形之中涉及所有这些法则的是"作为舞者的人"[Tänzermensch]。他遵循肉体的法则，一如他遵循空间的法则；他跟随他对自身的感觉，一如他跟随他融入空间的感受。他创造了一种几乎无止境的表现方式，无论在自由的抽象运动中，还是在充满象征意义的舞剧中，无论在一个空空如也的舞台中，还是在充满布景的环境中，无论他言说或歌唱，无论他裸露或乔装，这个作为舞者的人都将是转换到剧场这一伟大世界 [das grosse theatralische Geschehen] 的媒介。在下文中，我们将仅仅描述这个世界的一部分，即人类形象的变形与抽象。

● 人类身体的转型与蜕变，借由戏服这种伪装成为可能。服装和面具可以突出人体的特征，也可以改变这些特征；它们可以表达人体的本性，也可以蓄意误导这些本性；它们强调人体与有机法则或机械法则之间的一致性，也可以消除这种一致性。

按照宗教、国家和社会习俗生产的民族服饰，不同于剧场舞台的服装。这两者通常会被混淆。民族服装在人类历史进程中发展得极为多样，而真正的舞台服装与之同等伟大，数量却少得多。像哈乐昆丑角［Harlequin］[1]、皮尔洛男丑［Pierrot］[2]、科伦芭茵［Columbine］[3] 等为数不多的几种源自即兴喜剧的标准戏服，对于今天而言仍可作为基础和依据。

图 17｜《自我中心的空间辅助线》
1924，钢笔画，20.8 cm×27 cm

1__ 一种名为哈乐昆的丑角。"Harlequin"取自神话人物"哈乐王"［King Herla］，是意大利、英国等喜剧或哑剧中剃光头、戴面具、身穿杂色服装、手持木剑的诙谐角色、喜剧角色，后来泛指这一类装束的丑角或者滑稽角色。（中译注）
2__ 皮尔洛男丑［Pierrot］，法国哑剧中穿白短褂、涂白脸、头戴高帽的定型男丑角，后来泛指这一类装束的男丑角。（中译注）
3__ 科伦芭茵［Columbine］，意大利传统喜剧和哑剧中哈乐昆丑角的情人。（中译注）

图 18 ~ 图 21 是就舞台服装而言的四种最基本的人体变形法则。

图 18 |
人体周遭的方体空间法则：
走动的建筑

方体形式在此转化为人的形状：头、躯干、手臂、腿都变形成空间—方体的构造。
结果是：走动的建筑。

图 19 |
空间关系中的人体官能法则：
牵线木偶

这些法则造成人体形式的典型化：头的卵形、躯干的瓶形、手臂和腿的棒形、关节的球形。
结果是：牵线木偶。

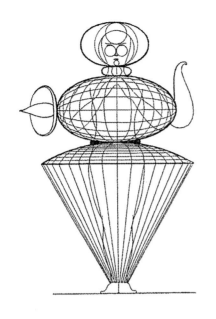

图 20 |
空间中的人体运动法则：
技术化的机体

在此，我们获得空间的旋转、导向和交织的各种面貌：旋转的陀螺、缓慢的位移、螺旋运动、圆盘状运动。
结果是：技术化的机体。

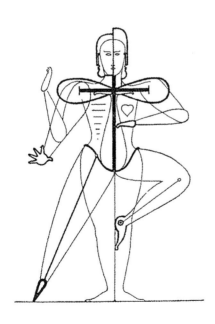

图 21 |
形而上的表现形式：
人的象征（非物质化过程）

象征人类身体的各部分：展开的手掌构成星形，交叠的手臂构成无穷号"∞"，脊椎和肩构成十字形；双头，多肢，形式的分割与压制。
结果是：非物质化过程。

025

这些都是"作为舞者的人"的可能性，他借助服装和空间中的运动来变形。然而，没有任何服装能够消除重力法则这种人类形式的基本限制。一步超不过一码（约0.9米），一跳超不过两码（约1.8米）。失去重心只能是片刻之事，并且维持一个本质上异于其自然状态的位置也只能在瞬间而已，比如腾空或者飞跃。

杂技在某种程度上克服了身体制约，尽管局限在有机的领域中。比如柔术演员能够叠合关节，高空杂技演员能够摆成活的几何体，多个人体能够搭叠成金字塔。

想要把人从他的肉身约束中解放出来，提升他在运动上的自由度，突破他天生的能力限度，这种努力最终导致机械化的人形 [Kunstfigur] 取代有机人体：自动人偶和牵线人偶。E. T. A. 霍夫曼 [E. T. A. Hoffmann] [1] 赞美了前者，而海因里希·冯·克莱斯特 [Heinrich von Kleist] [2] 赞美了后者。

英国的舞台改革者戈登·克雷格 [Gordon Craig] [3] 提出："演员必须离开，取而代之以无生命的形象——我们可以称之为类傀儡 [Übermarionette]"。俄罗斯人勃留索夫 [Brjusov] [4] 则声称我们应该"用机械玩偶代替演员，并且在每一个玩偶的体内装上一个留声机"。

事实上，这两个真实的结论是由两位持续专注形式和变形，专注于形象和构型的舞台设计者得出的。这类舞台在表现方式上带给我们的拓展比它悖论式的对"人"的排斥更加深具意义。

这种拓展的可能性是非凡的，因为它将受惠于今日的技术发展：精确的机器、玻璃与金属的科学装置、外科医学所发展的人造假肢、深海潜水员和现代士兵的奇妙服装等。

所以我们在形而上学方面构造形象的潜能也将是非凡的。

人造的人类形象能够适应任何运动与任何位置，想持续多久就持续多久。它同样适应关于形象的比例变量：重要者大而不重要者小。这些是自最伟大的艺术时代就有的艺术策略。

与此同样重要的是把自然的"裸"人形象与抽象的图形相互联系的可能性。通过彼此相遇，两者都将经历各自特性的一次强化。

无限前景已然展开：从神奇到荒谬，从崇高到喜剧。在崇高方面，古代悲剧的演员是运用悲怆情感的先驱，他们通过面具、悲剧式表演和夸张的风格传世。而在喜剧

方面，我们的先驱是狂欢节和集市上那些巨大而怪诞的人偶。

这种新的机械化人形有令人震惊的形象，由最为精确的材料构成，是最高尚的观念与理想的人格化，它将能够象征和体现一种新的信仰。

从这一角度甚至可以预见，情况将完全逆转：舞台设计者将首先创造出视觉奇象，而后寻找到一位诗人，让他通过语词和乐声赋予这些视觉奇象恰如其分的语言（图22～图50）。

1__E. T. A. 霍夫曼 [Ernst Theodor Amadeus Hoffmann, 1776—1822]，德国浪漫派作家，擅长奇幻文学和恐怖小说，同时还是位律师、作曲家、乐评人和漫画家。霍夫曼在文学上的代表作包括小说《恶魔的炼金药》、短片故事集《夜间故事》。他后期所创的著名人物约翰内斯·克莱斯勒 [Johannes Kreisler] 以一个疯狂指挥家的形象出现在他未完成的小说《雄猫穆尔的意见》中。霍夫曼的作品影响了后世包括爱伦·坡小说、舒曼的《克莱斯勒偶记》及柴可夫斯基的《胡桃夹子》等经典创作。格罗皮乌斯在本书的英译本序中提到奥芬巴哈创作的《霍夫曼的故事》，这部作品的灵感就来自霍夫曼的生平和许多关于他的故事。（中译注）

2__海因里希·冯·克莱斯特 [Heinrich von Kleist, 1777—1811]，德国浪漫派诗人、剧作家、小说家。他一生中的八部中篇小说显示出他完全原创的散文风格，细节丰富的精心布局，同时充满奇异和讽刺的幻想，以及各种政治、哲学与性的指涉。出身世家的克莱斯特命运多舛，喜剧代表作《破瓮记》1809年在魏玛上演时遭遇失败，他于1811年自杀身亡，其创作直到19世纪末才得到认可。克莱斯特同时还以美学和心理学方面的写作与同时代的康德、费希特和席勒等哲学家形成呼应，他在《论言说过程中思想的发展》一文中，指出人的思想与感觉之间的冲突状态导致事件的不可预测性，由此他特别关注人类精神中的隐蔽力量，以及在这些力量的较量下心灵如何处于一种非常不稳定的危险境地。（中译注）

3__戈登·克雷格 [Edward Gordon Craig, 1872—1966]，英国现代主义剧场的先驱，兼为舞台设计师、演员及导演。他最为著名的舞台观念是，运用中性的机动的非再现的屏幕作为布景装置，让舞台设计"抓住戏剧的情感，而不是对实物死板的描述"。克雷格受到古老的傀偶戏和面具的启发，1908年创办了戏剧艺术期刊《面具》，他在1910年的《面具小注》一文中，详细说明了面具作为捕捉观众注意力、想象力和灵魂的机制，它的深刻价值何在。他说："只存在一种演员——他不仅是怀有生动诗篇之灵魂的人，而且他将永远作为诗的真正忠诚的诠释者——这就是牵线木偶。"施莱默在创作中对面具和人偶的重视也部分受到他的影响。（中译注）

4__瓦列里·勃留索夫 [Valerij Brjusov, 1873—1924]，俄国和前苏联的诗人、作家、翻译家、文学评论家，代表作有诗丛《俄国象征派》、诗集《花环》《第三卫队》。他是19世纪末、20世纪初俄国象征主义诗歌的领军者，同时又怀有政治上的激进态度。十月革命爆发之后，他未像俄国同时代很多知识分子那样流亡西欧，而是留在俄国坚决支持革命。由于他将革命理解为对旧事物的破坏，被列宁批评为"无政府主义诗人"。（中译注）

因此依照理念、风格和技术，剧场仍有如下方面有待开创：

 抽象形式与色彩
 静态的、动态的和建构方面的技术
 机器的、自动的和电力的技术
 体操的、杂技的和平衡类特技的技术 剧场
 喜剧的、怪诞的和滑稽的风格
 严肃的、崇高的和不朽的风格
 政治的、哲学的和玄学的理念

● 乌托邦？的确，目前为止这个方向仍鲜有成就实在令人惊讶。这个唯物主义和实用主义的时代确实已经对游戏和奇迹失去了真情实感。功利主义在扼杀这种真情实感上帮了大忙。我们在对技术进步的洪流感到惊奇的同时，以为这些技术奇迹已经拥有其完美的艺术形式，而实际上它们只不过是创造完美艺术形式的前提。心灵自有其想象的需求，唯有在此意义上"艺术无目的"才能被称之为无目的。在这个信仰崩溃的时代，崇高被抹杀，社会在败坏，人们能够享受的唯一游戏要么充满情欲，要么奇异怪诞。在这样的时代，所有意义深远的艺术取向都显示出排他性或者宗派性的特点。

 所以今日的剧场中，对于艺术家而言只剩下三种可能！
 他可以在被给定的情境限制中寻求实现。这意味着顺从舞台的现有形式——在其中，他将自己摆在一个服务于剧作者和演员的位置，为他们的工作提供恰如其分的视觉形式。很少有可能，他的意图会与剧作者的意图真正重合。
 或者，他可以在最大限度的自由下寻求实现。这种情况发生在那些主要用于视觉展示的领域，在那里，作者和演员仅仅协助制造视觉效果，或者仅仅凭借视觉效果获得成功，例如芭蕾、舞剧、音乐剧等。这种情况还发生在形式、色彩和形象的匿名表演或者由机器操控的表演中，这些领域完全不依赖于作者和演员。
 抑或者，他可以将自己完全隔离在现有的剧场机制之外，将锚抛向更遥远的幻想与可能性的海洋。在这种情况下，他的工作计划保留了纸和模型这些用来说明剧场艺术的展示材料和演说材料。他的计划无法实体化。但归根到底这对他并不重要。他的理

念已经得到说明，计划的实现只是时间、材料和技术的问题。随着玻璃和金属构造的新剧场及明日各种发明的到来，它终将实现。

这种剧场的实现，同时还取决于观众内在的转变——因为人是所有艺术创作的起点和终点。只要还没有寻求到观众智性上和精神上的接受与回应，这些新剧场即便实现了，也注定只能是乌托邦。

图22 |《三元芭蕾》演出现场
1926

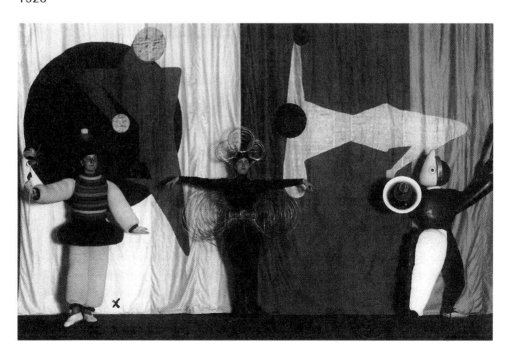

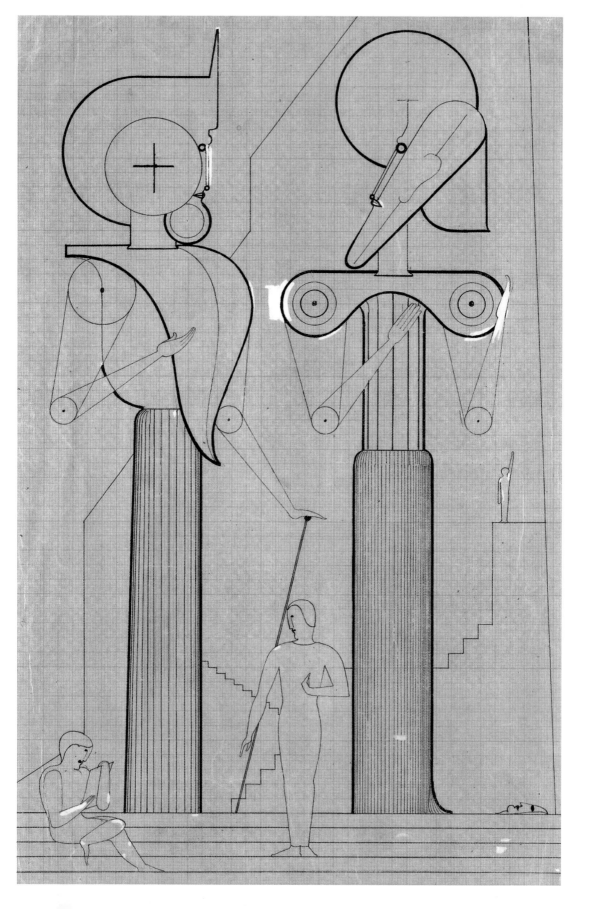

图 23 ｜研究草图"两个庄严的悲剧演员"

两个纪念性形象，纵贯整个前台台口的高度，一系列崇高概念的人格化：力量与勇气、真与美、律令与自由。他们的对话：与形象的巨大尺度相对应，声音通过扬声器放大；音量波动，某些时候有管弦乐伴奏。设想这两个形象，安置在四轮车上，呈现三维浮雕的样子；布裙长长地拖在地上，一直拖到入口后面；纸浆做的面具和躯干覆以金属箔；四肢铰接，以便可以做出少量的意义重大的姿势。为了形成反差，这里还要有正常尺度的自然人，有着自然的声音，在舞台的三个空间区域（也就是舞台的上部、下部和中央）运动，确立声音上和身体上的维度。

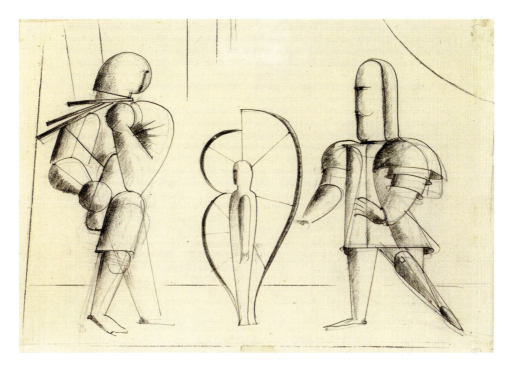

图 24 ｜研究草图"壮阔场景"

与"两个庄严的悲剧演员"的构思类似。两个包裹在金属盔甲中的夸张的英雄形象；一个包裹在玻璃中的女性形象。

《三元芭蕾》[*Triadischen Ballett*]

该剧由奥斯卡·施莱默于1912年在斯图加特初创,他的创作伙伴还有阿尔伯特·伯格和艾尔莎·霍策尔这对舞蹈搭档,以及后来的包豪斯作坊大师卡尔·施莱默。这出芭蕾的部分内容首演于1915年,它的完整剧目于1922年9月首演于斯图加特州立剧场,并且于1923年的包豪斯周期间在魏玛国家剧院公演,以及在德累斯顿的德国工艺年展中公演。

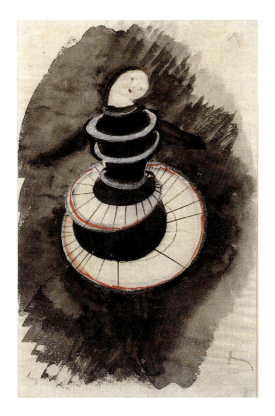 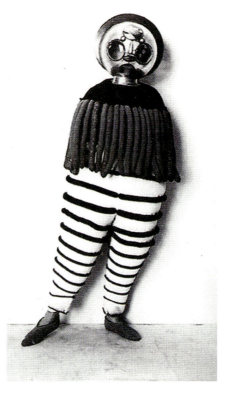

《三元芭蕾》中"螺旋舞者"的研究草图 | 图 25
铅笔和钢笔淡彩,1919

《三元芭蕾》中的"潜水者"造型 | 图 26
综合媒材,1922

《三元芭蕾》研究:空间中的形象 | 图 27
综合材料与照片拼贴,57.6 cm×37.1 cm,1924

该剧由三个部分组成,三种风格化的舞蹈场景构成一个结构整体,从诙谐发展到庄严。起初是一个在柠檬黄垂幕下进行的欢快的滑稽表演,第二部分隆重而庄严,在粉色舞台上表演,第三部分是一出在黑色舞台上演出的神秘的奇幻剧。整出剧有十二支舞蹈,共出现十八套服装,由三个人,两男一女,交替完成。这些服装有一部分是由有填充物的棉布做成的,有一部分是由硬挺的纸浆做出形式,然后在上面覆上金属或绘上油彩。

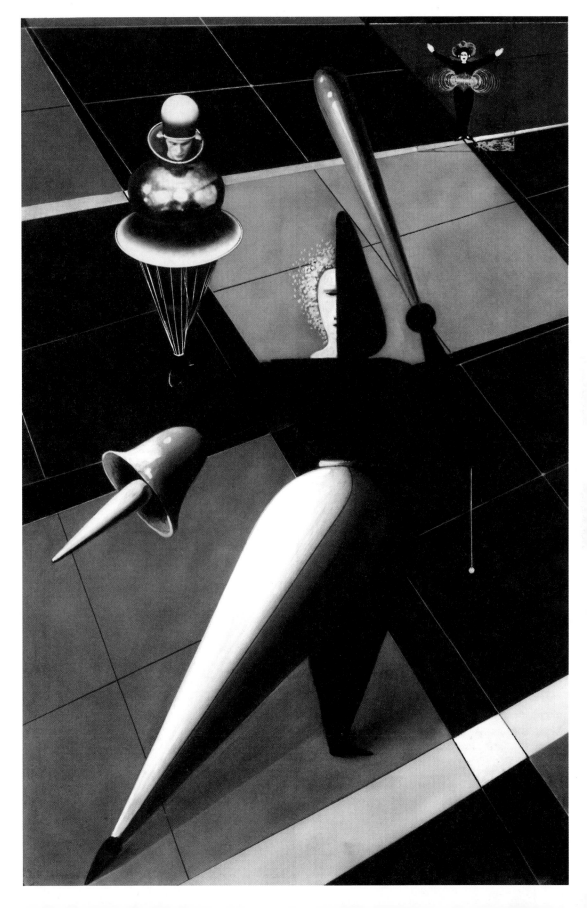

图28 |《三元芭蕾》中的"抽象舞者"，1922，综合媒材，高 201.9 cm，舞者：奥斯卡·施莱默

图29 |《三元芭蕾》中"球形手的舞者"的研究草图
1919,水彩画

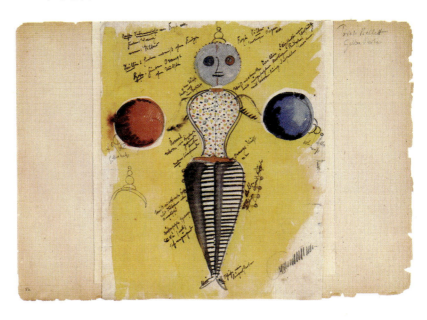

图30 |《三元芭蕾》中"金球舞者"的研究草图
1919,铅笔和钢笔淡彩

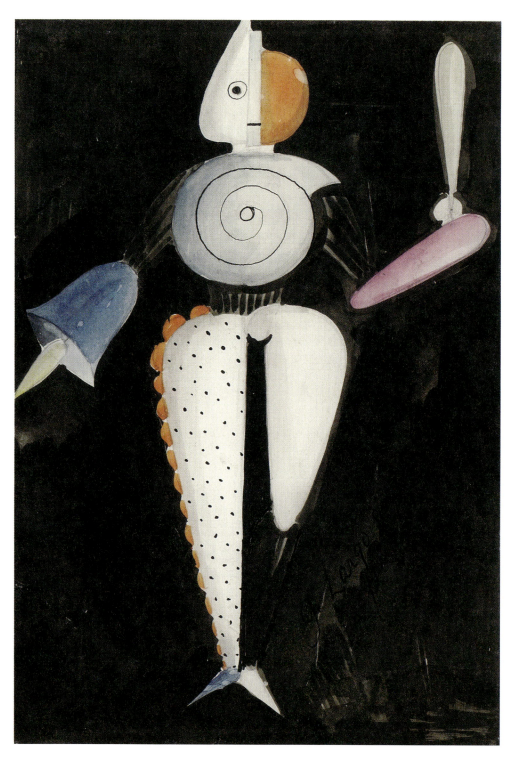

《三元芭蕾》中"抽象舞者"的研究草图 | 图 31
铅笔、钢笔和水彩，1919

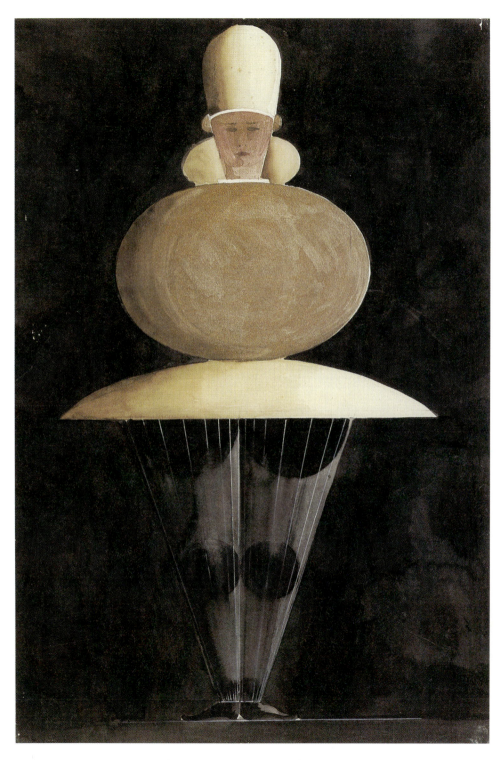

图 32 |《三元芭蕾》中 "金球舞者" 的研究草图
1924，水粉画

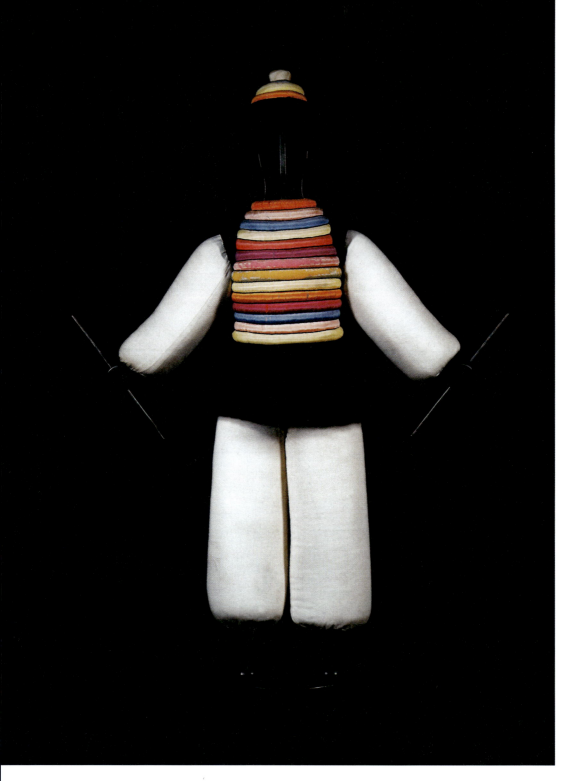

《三元芭蕾》中"土耳其人"造型 | 图 33
1967 年根据 1922 年原作重构

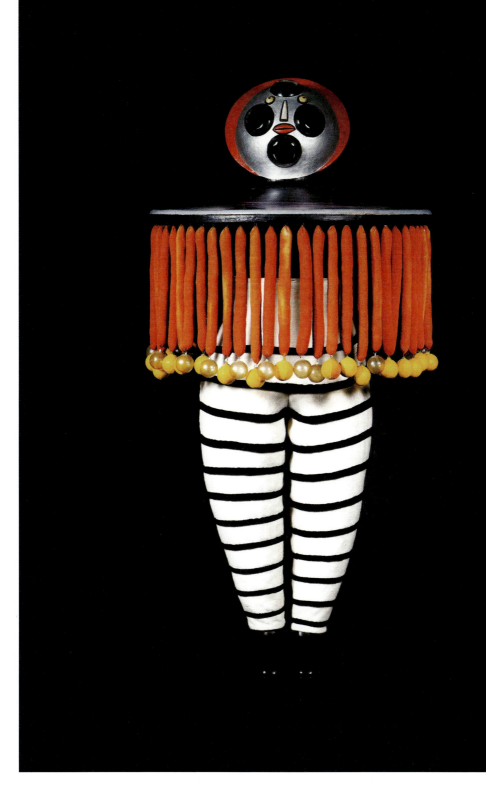

图 34 |《三元芭蕾》中"潜水者"造型
1967 年根据 1922 年原作重构

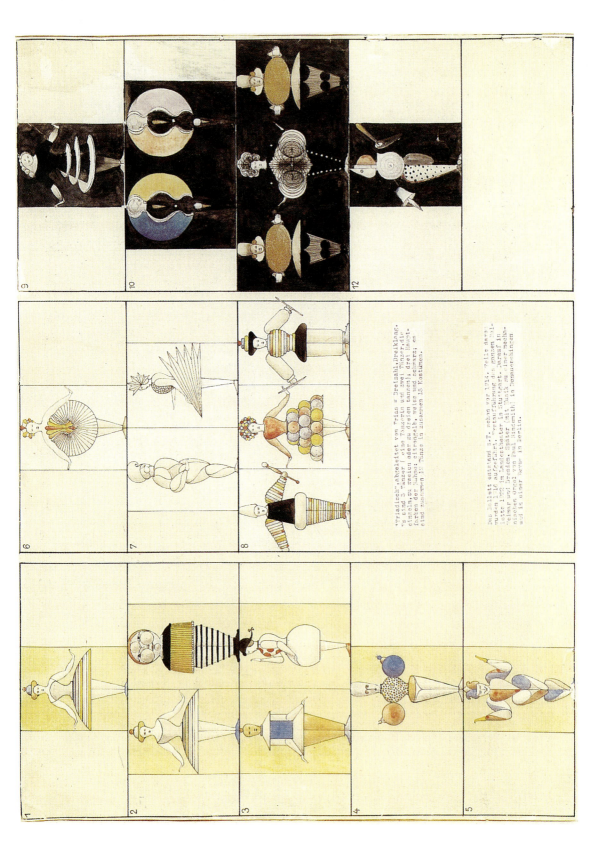

图 35 |《三元芭蕾 I》的造型计划
1924—1926,钢笔水彩,38.1 cm×53.3 cm

第一(黄色)系列 / 第二(粉色)系列 / 第三(黑色)系列
"三元芭蕾"的抽象

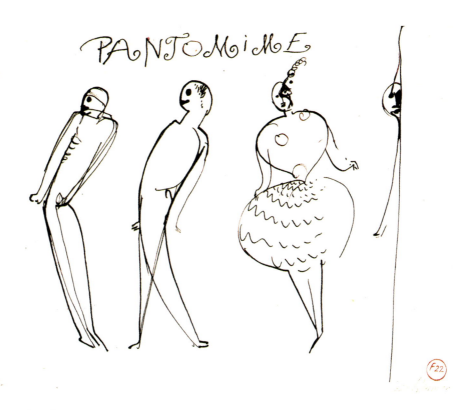

图 36 |《哑剧》
1912,钢笔画,21.4 cm×28.3 cm

图 37 |《三元芭蕾》中的"长头面具"

图 38 |《形象橱柜》中的"扁脸面具"

《三元芭蕾》中的"黄/黑面具" | 图 39

包豪斯舞蹈中的"蓝色面具" | 图 40

包豪斯舞蹈中的"带银色圆点的面具" | 图 41

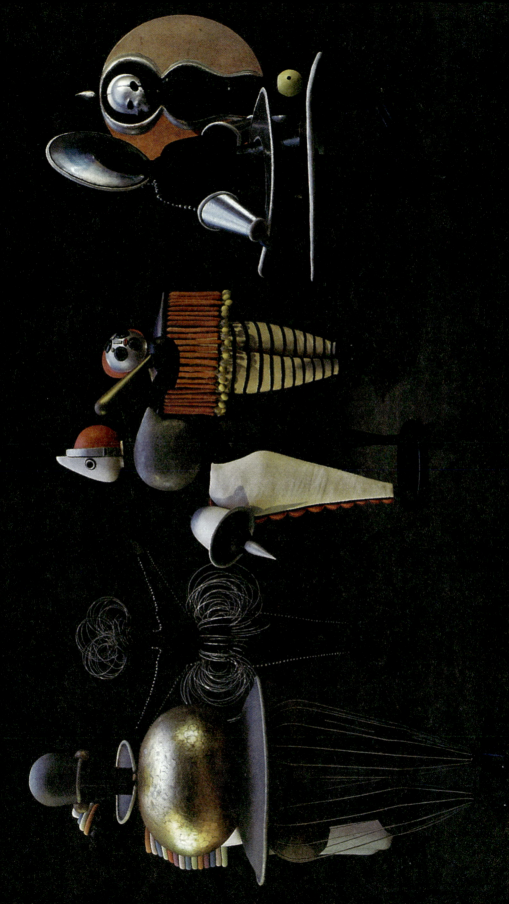

图 42 | 《三元芭蕾》的形象
1922,1967 年根据 1922 年原作重构

《形象橱柜 I》剧本节选 [8]

1922 年春季首演,在 1923 年包豪斯周期间第二次上演,由卡尔·施莱默担任技术执行。

■ 一半是打靶场,一半是形而上的抽象。混合,即各种各样的感觉,各种各样的荒谬之事,经由色彩、形式、自然和艺术的组织而变得有序;混合,亦即人和机器、声学和力学。组织就是一切;最异类的事物是最难于组织的。

■ 那张巨大的绿色面孔,只有鼻子,面对面的苦思,面向之处,

women 探头偷看,名叫格瑞特,

她有一条长舌和一个可旋转的头颅,

以及一个喇叭一样的鼻子!

■ 超越,是肉体的了结:头和身体交替消失。

■ 彩虹之眼亮了。

■ 渐渐地,这些形象行进而过:白色的、黄色的、红色的、蓝色的球走过;圆球开始摆荡;钟摆摇荡;时钟运转。小提琴一般的身体,那个明亮的网格中的家伙,一个基本的存在;那个"更优等的绅士",一个可疑的存在;玫瑰红小姐,一个土耳其人。身体寻找着头颅,而头颅却朝着相反的方向穿过舞台。梗阻的头颅、玛丽的身体、土耳其人的身体、斜撑和"更优等绅士"的身体,在这些之中,任何时候,当头颅和身体联合,就会有一次抽搐,一次重击,一次胜利的游行。

■ 巨掌说:停!——上了漆的天使升起,啁啾鸣叫……

■ 在其中,那位大师,E. T. A. 霍夫曼的斯帕朗扎尼,出没于周遭,他指挥着,示意着,打着电话,射击自己的头,担忧那些有功能者的功能,并因此千百遍地置自己于死地。

■ 幕布的卷轴平静地松开,展现着有颜色的方形、一个箭头和其他符号、逗号、身体部件、数字、广告:"开设一个商业账户""库克罗"(滑稽讽刺剧 Kukirol)……这些抽象的线性形象每一面都有铜制的突起和镀镍的胚体,这些形象的情绪由计量表提示。

■ 孟加拉闪着光。国防自卫队彻夜不眠……

■ 铃声刺耳,巨掌—绿人—超越—身体们……计量表失去控制;螺栓旋转不停;一只眼睛闪着炫目的电光;震耳欲聋的声响;红色。为了终止这一切,大师射杀自己,就在幕布垂下之时。而这一次,他总算成功了。

8__ 施莱默为这出表演写的脚本,是很像超现实主义诗歌一样的实验性写作,其行文正如 T. 卢克斯·费宁格所说"用无尽的创造力去发明隐喻,钟爱不寻常的并置、悖论式的头韵法、巴洛克式的夸张,写作中嘲讽式的幽默很难被翻译出来"。(中译注)

《形象橱柜》| 图 43
水彩铅笔和钢笔画,1922

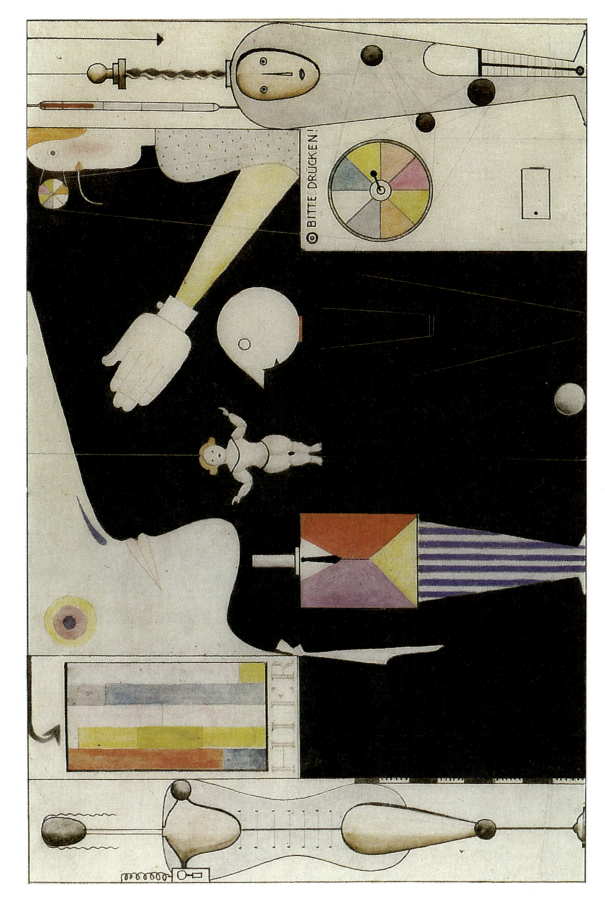

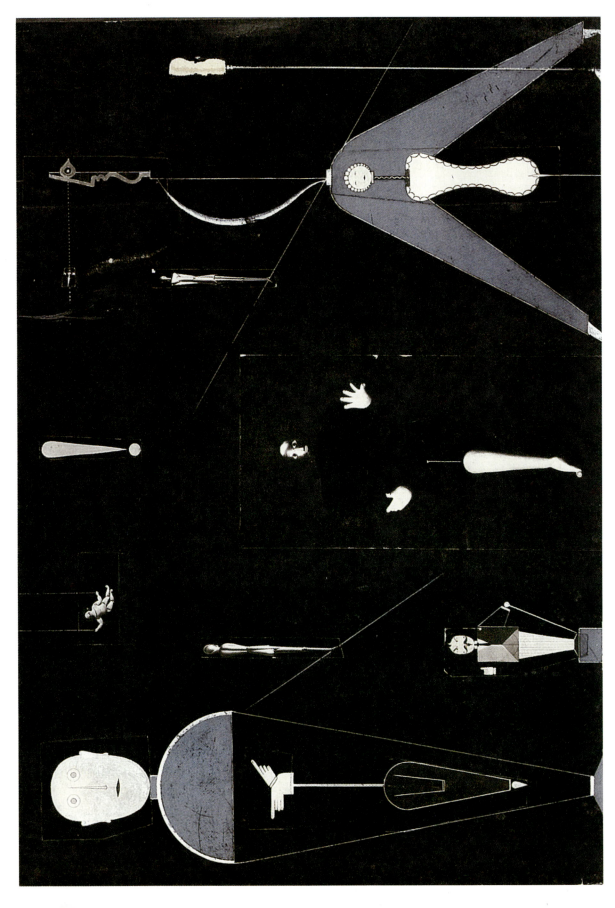

图 44 |《形象橱柜 II》
1922,水粉、拼贴、摄影蒙太奇

前部戏中的那位大师,在这里是一个跳着舞的恶魔(图片中央的那个形象)。那些金属质感的形象在金属丝上呼啸而来,转瞬而去。其他形象则漂浮在各处,在高空翱翔,盘旋,呼呼作响,喋喋不休,言说,或者歌唱。

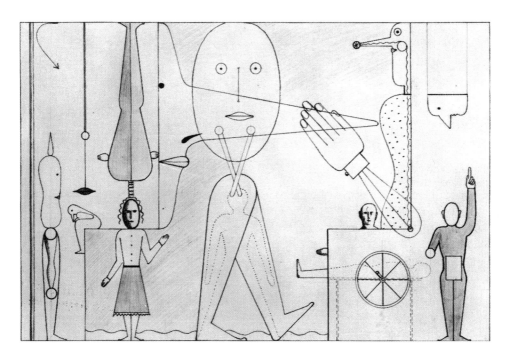

图 45 |《形象橱柜》钢笔草图
1922,透明纸上钢笔画

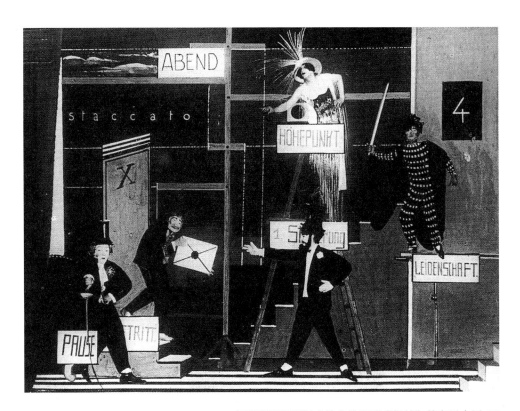

包豪斯即兴剧场《地点的哑剧或超越》的布景 | 图 46
1924

这是包豪斯舞台的即兴表演,1924 年首演于魏玛。剧情简单,舞台却多种多样,这样的舞台不再是可有可无的辅助性工具。通过诸如"入口""出口""幕间休息""悬念""第 1、第 2、第 3 次危急时刻""激情""冲突""高潮"等标语牌,表演进程在舞台上得以推进。或者,如果需要的话,这些提示语还可以由一个站在可移动的脚手架上的播音员宣布。演员在正确的地点表演设计好的动作。支撑物则是:沙发、台阶、梯子、门,栏杆,单杠。

施莱默为保罗·亨德米特与奥斯卡·科柯施卡的剧作《凶手,女人的希望》设计的舞台布景 | 图 47
钢笔画,1921

通过运用各种可移动的建筑支撑构件,我们把监狱塔楼变形成了一个通往自由的大门。形式:音乐建筑。颜色:阴郁沉闷,深深的青铜色、黑色、浅灰、英国红。男人身着镀镍的盔甲;女人身披铜色的长袍。该剧 1921 年于斯图加特州立剧院上演。

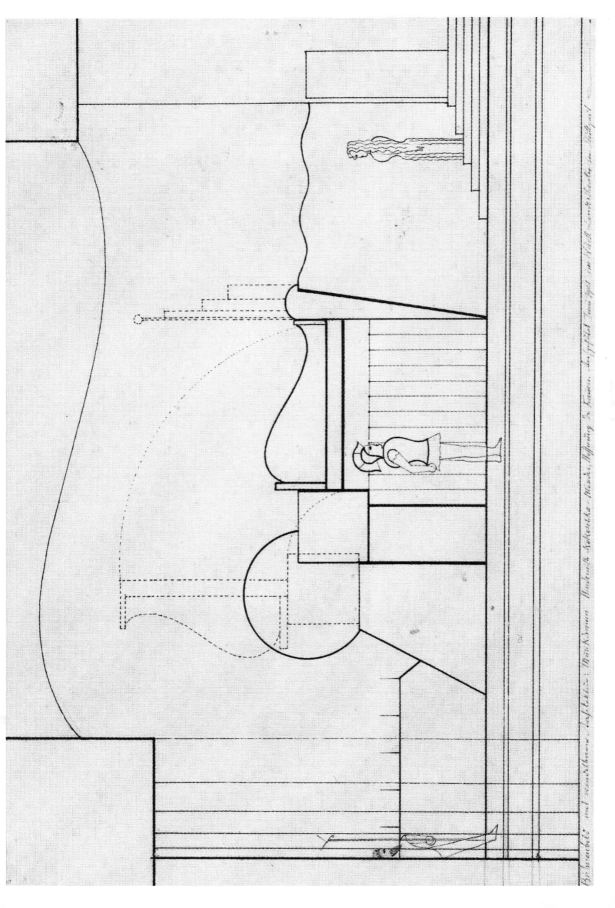

施莱默舞台理论课草图《面具的种类变化》| 图 48
铅笔水彩，1926

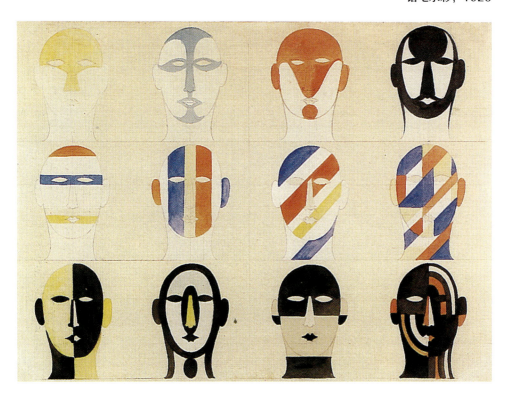

施莱默《三元芭蕾》的服装设计 | 图 49
铅笔水彩，1926

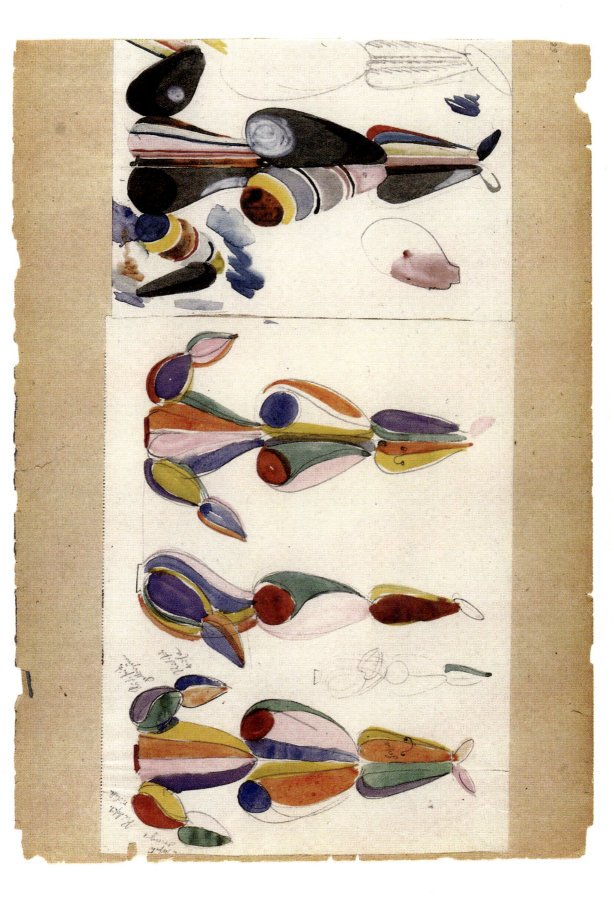

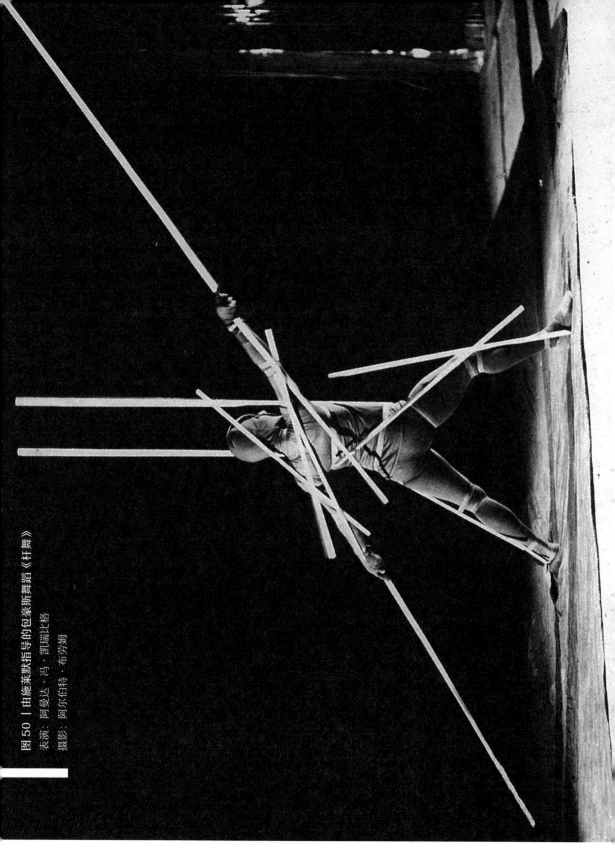

图 50 | 由施莱默默指导的包豪斯舞蹈《杆舞》
表演：阿曼达·冯·凯瑞比格
摄影：阿尔伯特·布劳姆

1925

剧场、马戏团、杂耍
莫霍利 - 纳吉

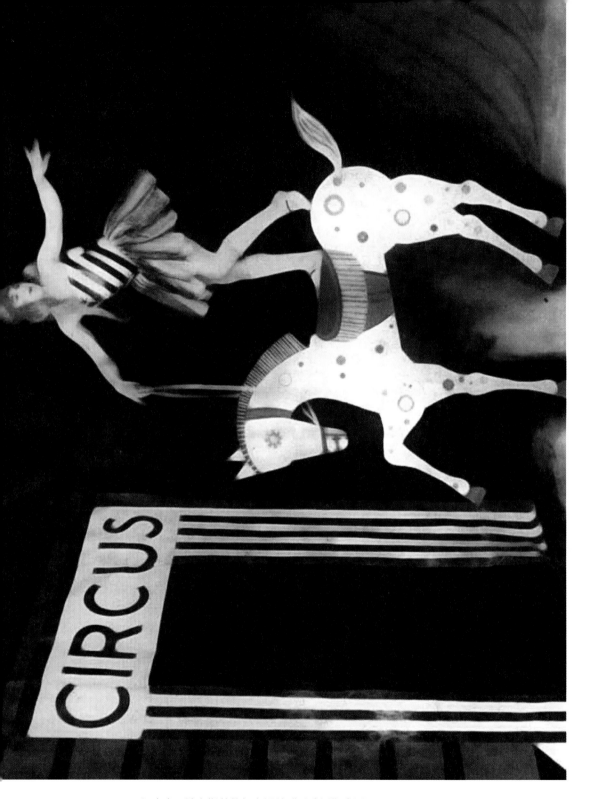

亚历山大·沙文斯基的舞台设计《马戏团》| 图 51
1924

剧场、马戏团、杂耍
拉兹洛·莫霍利-纳吉

● 1. 历史上的剧场

历史上的剧场曾经在实质上是一个信息或者宣传活动的传播者,或者说,它是一种清晰的集中行动[Aktionskonzentration],这种集中的行动由最广义上的事件和信条引发——或者说,它是"戏剧化"的传奇,是宗教(教徒)或者政治(表态)的宣传,抑或者是背后多少带有明显目的的被压缩的行动。

剧场不同于目击报道,它通过自身特有的对展示元素的综合——声音、颜色(光)、姿势、空间、形式(物与人)——凝练地讲述,论道说教,通过复制,广而告之(图51、图52)。

这些元素处于突出的却又常常不受控的交互关系中,它们通过剧场试图传递一种清晰的经验。

● 在早期的史诗剧(叙事剧)[Erzählungsdrama]中,这些元素通常用于图解说明,从属于叙事和宣传。接下来的演化导致戏剧性行为(动作剧)[Aktionsdrama]的产生,动态戏剧性运动的诸多元素开始结晶,这就有了即兴表演的剧场,这就是意大利即兴

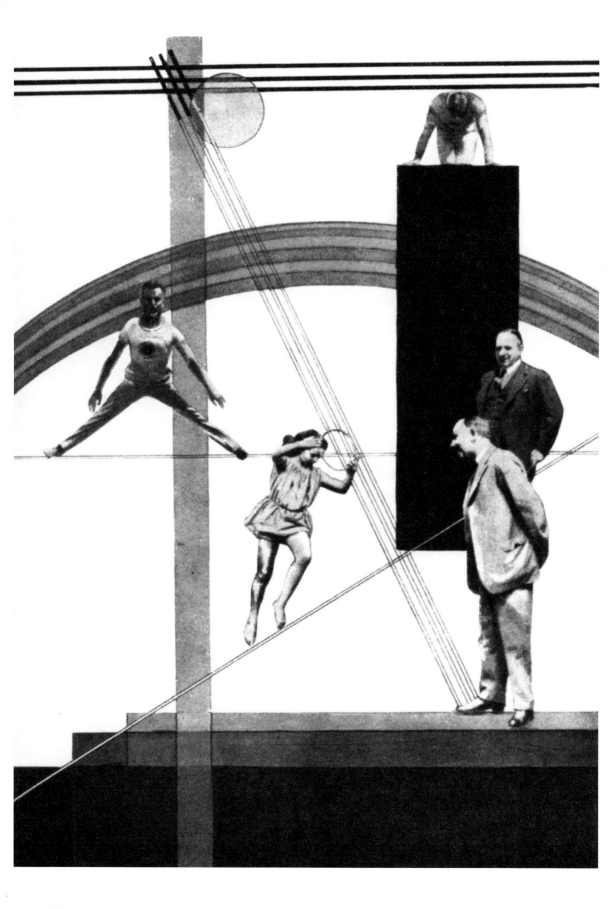

图 52 | 莫霍利·纳吉设计的马戏团场景《好心肠的绅士》
1924

喜剧。这些戏剧化形式,逐步从一个符合逻辑和知识-情感组织模式的行为方式中解放出来,后者不再占据主导。渐渐地,出于对一种自由行动的喜爱,像莎士比亚的戏剧,或者歌剧形式,这些戏剧化形式中的教化和企图心消失了。

● 由于奥古斯都·斯坦姆[August Stramm]¹的努力,戏剧渐渐脱离言说的文本,脱离宣传活动,脱离人物刻画,而向着爆发性的行动主义发展。基于"激情"这种人类能量之源,运动和声音(演说)的创新实验得以展开。斯坦姆的剧场提供的不是叙述性材料,而是动作和节拍。它们突如其来,几乎自动地涌现,从人类运动的冲动中接续生成。不过即便在斯坦姆的实践中,行动也不能完全地摆脱文学负担。

"文学负担",就是从具有文学效应的恰当领域(长篇小说、短篇小说、故事等)将知识化的材料不正当地转移到舞台上来的结果。它让舞台错误地留了一个戏剧尾巴。如果现实或潜在的现实在被表述或者进行视觉表现的时候没有用舞台特有的创作形式,那么无论多么富有想象力,结果它也仅仅是一个的文学作品。只有当隐藏在最为简练的方法中的矛盾张力被带入普遍的和动态的交互作用时,我们才拥有了创造性的舞台

1__ 奥古斯都·斯坦姆[August Stramm, 1874—1915]是威斯特伐利亚诗人和剧作家,也是狂飙诗人圈子里最强大的成员。他的作品属于表现主义早期阶段,而且激进地具有一种隐晦的、有力的、反句法风格。他的戏剧《桑格塔·苏珊娜》[Sancta Susanna]、《权力》[Kräfte](亨德密特在1922年为其加入音乐)、《唤醒》[Erwachen]、《发生》[Geschehen],似乎没有他大量的诗歌,如《你》[Du]、《滴血》[Tropfblut]在今天的影响力更大。(英译注)

技术（舞台构型）[Bühnengestaltung]¹。甚至在最近一段时间，在革命的、社会的、伦理的，或者类似的问题以很文艺的浮华装饰铺排开来的时候，创造性舞台造型的真正价值也仍未被清晰认识。

●● 2．今日剧场形式的尝试

a) 惊奇剧场：未来主义者，达达主义者，麦尔兹 [Merz]²

我们今天任何形态学的研究，都是从有关目标、意图和材料的包罗万象的功能主义开始推进的。

以这个作为前提，未来主义者、表现主义者和达达主义者（麦尔兹）得出的结论是：语音与词形之间的关系，要比其他的文学创作手段更为重要（图53），而一个文

1__Gestaltung［构型］，是包豪斯语言中最基本的术语之一，在施莱默和莫霍利各自的写作中使用了很多次。有时被单独使用，有时组合成复合词，比如舞台构型［Bühnengestaltung］、色彩构型［Farbengestaltung］、剧场构型［Theaterstaltung］。T. 卢克斯·费宁格写道："如果'Bauhaus'（包豪斯）这一术语是中世纪关于'Bauhütte'（石匠行会）概念的一次更新，将它更新为大教堂建造者的总部，那么术语'Gestaltung'（构型）则是旧式的，意味深长而且几乎不可翻译。它自有它在英语惯例中的使用方式。除了有塑形［shaping］、成形［forming］、彻底想清楚［think through］等这类意思，它还着重于这些过程的总体性［totality］，不论是针对人工制品还是针对一个观念。它不允许这些过程一团模糊和零零散散。就其最饱满的哲学意涵来说，它表达与诠释了柏拉图意义上的"图形"［eidolon］，作为"原型"［the Urbild］，它是先在的形式。"（英译注）

2__ 这个被称为"麦尔兹"［Merz］的现象与第一次世界大战之后在德国和瑞士产生的达达主义运动紧密相连。这个词是艺术家科特·斯维特［kurt schwitter］在1919年杜撰出来的。在他的一个拼贴作品中有一小片报纸残片，上面只有"商业的"［kommerziell］一词的中间部分。结果他把整个系列拼贴画称作"麦尔兹图片"［Merzbilder］。从1923年到1932年间，斯维特与汉斯·阿尔普［Hans Arp］、李斯特斯基［Lissitsky］、蒙德里安［Mondrian］，以及许多其他的艺术家一起出版了杂志《麦尔兹》；在同一时期，麦尔兹诗人引起狂热反响。这个运动的特征是，游戏性、诚挚的经验主义，以及对表现自我和震动资产阶级均有着强烈的需求。（英译注）

马塞尔·布劳耶的《ABC - 竞技场》｜图53
1923

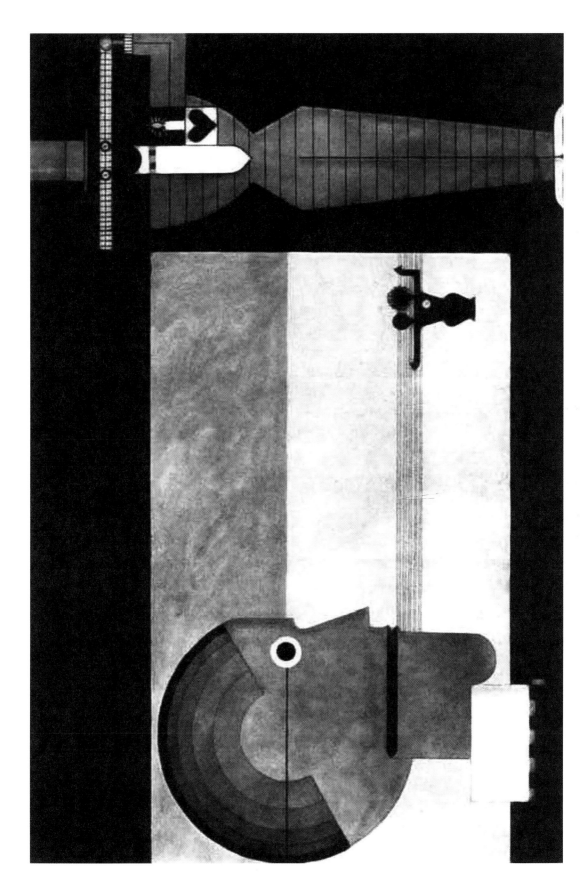

学作品中那些遵循逻辑-理智而产生的内容,则远离了文学的初衷。他们坚持认为,在文学作品中,是语词-语音的各种关系,而非前景中符合逻辑-理智的明显内容,构成了本质性的方面。这就如同在再现式的绘画中,是色彩的相互作用,而非绘画的内容(比如再现的物体)构成本质性的方面。对于某些作者而言,这种观念已经被延伸(或者可能是收缩),他们将词语之间的关系转变成专有的语音关系,把词完全拆解,让元音和辅音概念性地脱节。

这就是达达主义者和未来主义者"惊奇剧场"的起源,其目的在于淘汰符合逻辑-理智的(即文学的)方面。尽管如此,人,这个直到那时候还独自代表着逻辑、因果行为和至关重要的思想活动的人,仍然在其中占据统治地位。

b) 机械怪人 [Die mechanische Exzentrik]

一个合逻辑的结果就是,对"机械怪人"的需求产生了,它将舞台行动浓缩为最纯粹的形式。人,不再理应被允许凭借他的智性和精神能力将自己表现为一个精神和心灵现象。在这种压缩的行动中,他不再有任何位置。因为,无论他多么有学识修养,他这完全依赖于自然身体机能的有机体充其量也只能允许他做出有限的某些动作。

这种身体机能造成的效果(比如在马戏团表演或者一些运动项目中),基本上来自于观众在别人展示身体机能给他的时候,他对自身机能潜力感到的惊讶或震惊。这是主观上的效应。在这里,人类身体是构型(造型)的唯一媒介。然而这个媒介局限很大,因为它是以对运动进行客观构型为目的的。尤其当它不断诉诸感觉和知觉(即,又是文学的)元素时,局限更大。"人"这个古怪的东西自身不足,使得他必须对形式和运动进行精确组织和整体控制,以便形成一个动态的包含着反差的综合体(空间、形状、动作、声音和光线)。此即机械化的怪人(图54)。

莫霍利-纳吉《总体草案:一位机械怪人》 | 图54
1924

3．未来剧场：总体剧场

每种形式的生成或者构型都有普遍的和特殊的前提，并利用它自身特定的媒介来发展。因此，我们应深入剧场那有待讨论的媒介，探究其本性：人类语词和人类行动，并同时考量这两者为它们的创造者——人——打开的无尽可能。这样，我们或许就可以阐明剧场生产（剧场构型）［Theatergestaltung］了（图55）。

论及音乐的起源，它作为有意识的创作可以被追溯到有韵律地朗读英雄气概的史诗。当音乐被系统化，只允许运用和谐的旋律（音效），而排除那些所谓的声响（ ）的时候，唯一允许特殊声响（噪音形式）存在的地方就只有文学了，尤其是诗。正是从这些潜在的观念中，表现主义者、未来主义者和达达主义者发展出了他们的声音——

图55｜库尔特·施密特的舞台设计《河马》
1924

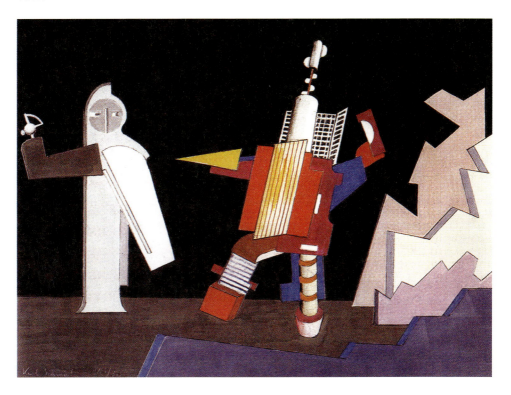

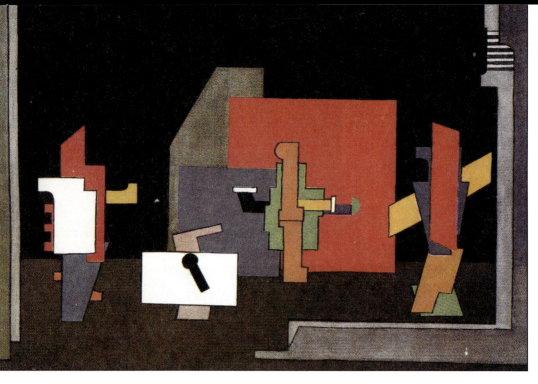

库尔特·施密特的舞台设计《机械芭蕾》｜图 56
1923

诗［Lautgedichte］。然而如今，当音乐扩展到可以接受所有种类的声音时，那种声响交互影响而产生的感知-机械的效果将不再被诗歌垄断。它与和声一样属于音乐的世界。交互作用的方法同样适用于绘画。作为色彩创造活动，绘画的任务就是去清晰地组织基本的（统觉的）[1] 颜色效应。因此，表现派作家、未来派艺术家和达达主义者，以及那些以这种交互效果为基础搞创作的人显然都错了。因为，一个"机械怪人"的想法只可能是机械的（图 56～图 58）。

1__ 在这里，"统觉"［apperceptive］的意思与"联想"［associative］相反，是观察和概念化的一个基本步骤（一种精神物理学上的同化作用）。例如，去吸收一种颜色＝统觉的过程。人的肉眼可以在没有经验的前提下就用绿色来对红色做出反应，用黄色来对蓝色做出反应，诸如此类都是统觉的过程。一个物体＝颜色＋物质＋形状的共同的同化作用＝与之前的经验的关联＝联想过程［An object = assimilation of color+matter+form= connection with previous experience = associative process］。（英译注）

图 57 | 库尔特·施密特、F. W. 博格纳和格奥尔格·特尔茨谢尔合作的《机械芭蕾》：小雕像 A、B、C
1923

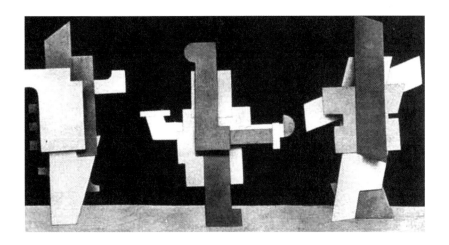

图 58 | 库尔特·施密特等人合作的《机械芭蕾》：小雕像 D、E
1923
包豪斯周期间，"机械芭蕾"在耶拿的市政厅剧院进行第一次表演（1923 年 8 月）。

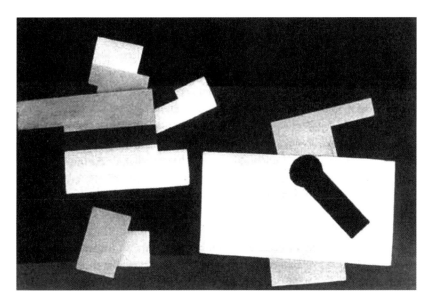

不过我们必须承认，与文学-说明式的看法相对比，那些强调"感知-机械"的观念毫无疑问推进了创造性剧场的发展，因为这两者完全相反。后者取消了具有排他性的逻辑-理性价值标准的主导地位。然而一旦这种主导性被打破，人的联想过程和语言，以及通过联想和语言产生的那个作为舞台造型媒介的独自具有总体性的人也将可能随之消解。可以肯定，他将不再是传统剧场中那样的中枢，而是与其他造型媒介一起平等地被使用。

● 人，作为最活跃的生命现象，无疑是动态舞台生产（舞台构型）中最有影响力的元素之一。他基于功能的需要，对自身的行动、言说和思想所构筑的总体性加以利用。通过他的理智、他的辩证法，以及他那因为对自身肉体和精神能量的控制力而获得的适应任何处境的能力，他——在任何集合的行动中——将注定被用作这些能量的基本构型力量。

如果舞台没有提供给他充分运转这些潜能的机会，那么，当务之急就是去创造一种能够充分调动这些潜能的媒介方式。

● 但是对人的使用，必须明确区别于他以前在传统剧场中的出场方式。在那里，他曾经只是文学构思中的个体或类型的诠释者。而在这新的总体剧场中，他将富有生产性地运用精神上和肉体上的手段，并且让自身的主动权服从于整体行动进程（图59）。

在中世纪（甚至直到今天），剧场生产的重心都在于再现各种类型（英雄、丑角、农民等），而未来演员的任务则是去发现和激活那些所有人可以共享的东西。

● 在这一剧场计划中，传统上"意味深长的"和有因有果的相互关系不起主要作用。想要将舞台装置作为艺术形式，我们就必须从富有创造力的艺术家那里学习，就像不可能去问人（作为有机体）是什么或者代表什么，同样地，也不应当去问一幅作为格式塔构型（亦即作为一个有机体）的当代抽象画同样的问题。

当代绘画展示了色彩和外观之间相互关系的多样性，并且从两个方面取得了实效，

图 59 ｜牵线木偶剧《小驼背的冒险》中的人物形象：小驼背、刽子手、小驼背、软膏商人

设计：库尔特·施密特，执行：T. 赫格特

一方面是对问题有意识和有逻辑的陈述，另一方面是创造性直觉的不可分析的无形价值。

总体剧场遵循着同样的方法，那由光、空间、平面、形式、姿态、声音和人构成的各种综合体——伴随着这些元素变化和结合的各种可能性——也必然是一个有机体。

● 所以，将人整合进创造性的舞台生产的这一过程，就决不能被说教宣传，或者被科学问题、个体难题所阻碍。人，只有作为那些功能性元素的承担者，让它们与他独特的天性有机协调，他才可能富有活性（图60）。

同时也很明显，必须给予所有其他的舞台生产方式与人同等的效力。人，作为一个活生生的身心俱全的有机体，作为无与伦比的巅峰和无穷无尽的变化的制造者，需要这些与之共同造型的要素也具有很高的品质。

4．总体剧场如何实现？

关于总体剧场的实现，有两种观点。其中一种在今天仍然很重要，那就是将剧场视为声、光（色）、空间、形式和运动等元素集中激活的过程。在这里，人作为协作者不再是必需的。因为在我们的时代，可以把装备打造得远比人自身更有能力执行纯机械的任务。

另一个观点更加流行，它不愿摒弃人这一伟大工具，尽管至今没人解决如何使人成为舞台上的一个创造性媒介的问题。

有没有这种可能，在当今的集合行动的舞台上，把符合人性的逻辑功能包含进去，但又不用冒着抄袭自然的风险，也不会进入达达主义者或者麦尔兹的误区，通过有选

库尔特·施密特《在其破折号前的男人》舞台设计 | 图60

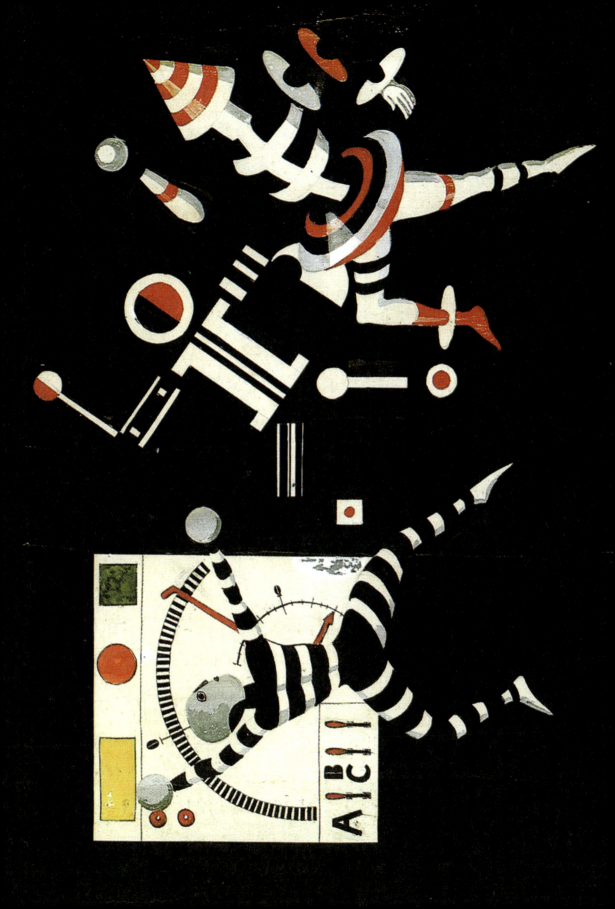

择的拼贴构造一个看起来在秩序上纯属随意的东西（图61）？

　　创造性的艺术已经为自身的建构找到了纯粹的媒介，那就是色彩、体块、材料等之间的基本关系。但是我们如何在一个平等的立场上，将一系列人类运动和思想，与诸如声、光（色）、形式和运动等"绝对"元素结合为一体？就此而言，只有一些扼要的建议供新剧场（格式塔剧场）的创造者们参考。例如，许多演员重复同一个想法，用相同的台词，用相同或者变化的音调和旋律。这可以作为创造合成的（也就是统一的）剧场的一个手段（这将成为合唱，但不是古代那种随从式的、被动的合唱！）。再比如，镜子和光学仪器可以被用来展现演员被极度放大变形的脸和动作，同时他们的声音也可以放大，与视觉保持一致的放大率。类似的效果，还可以在对思想进行各种方式的再生产中获得。这种再生产可以是通过电影、照片、扬声器，进行同步的、视觉合成的和听觉合成的复制，或者是通过各种齿轮传动装置进行的传播。

　　未来的文学作品将会创造独立于声乐工作的属于它自己的"和声"。它首先要从根本上适应它自己的媒介形态，同时对其他媒介产生深远影响。这毫无疑问将影响舞台上的语词和思想建构。

● 在其他方面，总体剧场的实现意味着下意识现象、白日梦及现实等如今所谓"艺术的室内剧场"［KAMMERSPIELE］的核心可能再也不会占据主导地位。在今日，复杂的社会模式中产生的冲突，全球科技组织中产生的冲突，以及在和平主义者的乌托邦和其他各种变革运动中产生的冲突，还可以在舞台艺术中有一席之地。然而这些冲突元素将只会在剧场的过渡时期显得重要，因为它们的处理方式只属于文学、政治、哲学的领域。

● 我们构想的总体舞台行动［GESAMTBÜHNENAKTION］，作为一个伟大的动态-韵律过程，能够将有着最激烈冲突的民众或者大量积聚的媒介——也就是质上和量上的紧张关系——压缩为基本的形式。总体中的局部就其自身而言是次要的，重要的是用来

图61｜莫霍利-纳吉《人类机械（杂耍）》

同时穿透各种对比关系的设置，比如，悲喜剧表演，怪诞－庄重的表演，琐碎－不朽的表演；流动的景观；听觉上的和其他形式的"恶作剧"；等等。在这方面，以及在取消主体方面，今日的马戏团、小歌剧、歌舞杂耍表演、在美国和其他地方的丑角（卓别林、弗拉泰利尼）成就伟大——尽管过程曾经幼稚，常常肤浅而非深刻，然而，如果想要把这类盛大的表演"秀"用"媚俗"［Kitsch］这个词给打发了，这种做法更肤浅（见 51 页、71 页和 75 页）。当前，是时候彻底为被轻视的民众发声了，他们尽管"学识落后"，却常常显示出最合理的天性和偏爱。我们的任务是永远保留对真相的创造性理解，不凭空建构世界，而是基于实际需要（图 62）。

5．方法

每个构型或者创造性的作品，都应当是意想不到的新的有机体。从日常生活中提炼出令人惊奇之物，对于我们来说是理所应当和义不容辞的。让现代生活中那些熟悉的并且还没有被正确评价的元素，即现代生活的特性：个性化、分类、机械化，为我们提供激动人心的新的可能性。再没有什么比这些可能性更加有效了。据此，通过对作为创造性媒介而不是作为演员的"人"的探究，我们有可能获得对舞台的真正理解。

在未来，音效将会充分利用由电力或者其他机械方法驱动的各种声学仪器。在未来，声波来自不可预料的地方，比如，一个正在讲话或唱歌的弧光灯，在座位下或者观众席下面的扬声器，对新型扬声系统的使用——将会大大提升观众听觉的惊奇阈值，以至于在其他领域如果没有同等的音效都将是令人失望的（图 63）。

亚历山大·沙文斯基的舞台设计《马戏团》｜图 62
1924 年第一次在包豪斯表演

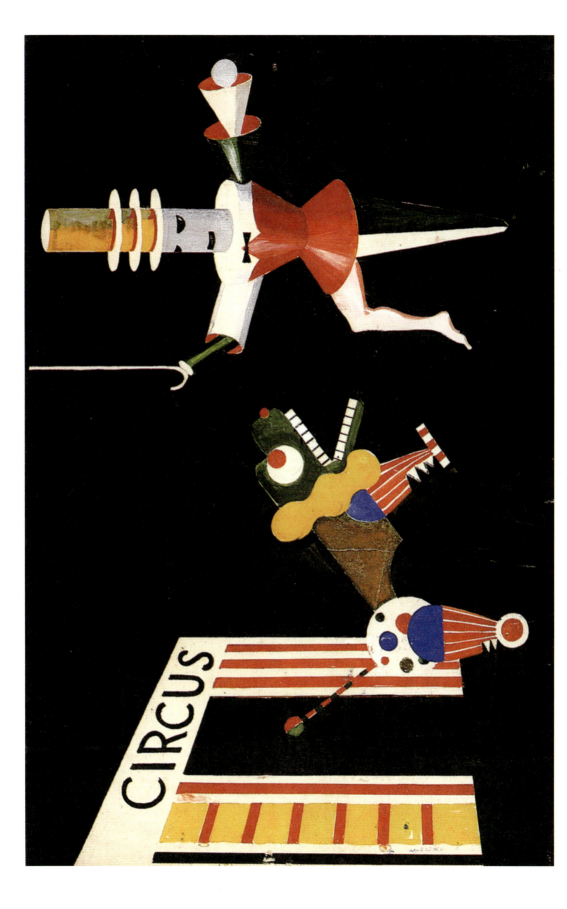

图63 | 莫霍利-纳吉《舞台场景：扬声器》

● 色（光）相比声音来说，必然经历的这种转型甚至更大。

绘画的发展，在过去几十年中创造了体现色彩自身绝对价值的组织方式，从而也确立了纯色调和鲜艳色调的至上地位。自然而然，它们的和谐所带来的纪念性与清晰的平衡，将不会容忍演员使用难于辨识的或者满是瑕疵的装扮，以及支离破碎的服饰。这类化妆和服饰本来就是人们对立体主义、未来主义等误解之后的产物。在未来，使用精致的金属面具和服装及各种其他的构成材料，将成为理所当然的事（图64）。因而在多彩的舞台环境中，苍白面孔、表现的主观性和演员的姿态将被淘汰，而无损于人类身体和任何机械装置之间的有效对比。我们将电影投射到各种表面上，构思着空间照明的进一步实验。这将会构成新的光之行动，它通过现代技术，运用最强烈的对比，以确保它自己与所有其他的剧场媒介同等重要。我们尚未开始意识到光的潜能：突然的或者炫目的照明、闪耀的效果、磷光效果，在高潮时候让观众席也一同沐浴在光照中，或者完全熄灭舞台灯光，让观众席也一同沉浸到黑暗中。所有这些构想，当然，从某种意义上讲完全不同于目前的任何传统剧场。

● 自从舞台上的物体变得可以机械移动，那种常见的传统的在水平方向上进行组织的空间构成方式得到了拓展，垂直向的运动成为可能。在利用复合装置的方式上，没有什么比得过电影、汽车、升降电梯、飞机和其他机器，还有光学仪器、反光器材等。这种方式将会满足如今对动态建构活动的需求，虽然它还处在最初阶段。

● 如果能取消舞台目前的孤立状态，将会实现进一步的拓展。在当今剧场中，舞台和观众太过分离，他们被很明显地划分为主动的和被动的，以至于无法产生有创造性的关系和交互推进的张力。

如今是时候去创造一种舞台活动了,这种活动不再允许民众做无声的观众,不再仅仅使他们内心激动,而是让他们去主控,去参与——事实上就是,让他们在宣泄狂喜的高潮中与舞台行动融为一体。

对于配备了理解和交流方面所有现代手段的新的"千眼"导演而言,他的任务之一就是设法让这个过程在控制与组织而非混乱无序中发展。

● 显然,目前那种洞中窥景的框式舞台不再适合如此有组织的运动。

通过能够在剧场空间里水平向、垂直向和对角线上运转的悬浮桥和吊桥,通过深入到观众席中的舞台等,正在崛起的未来剧场形式——在未来作家的协作下——将有可能回应上述需求。除了旋转的部分,舞台还将拥有可移动的空间构架和碟式区域,以便像电影"特写"那样突出舞台上的某些行动瞬间。在今天的管弦乐队的池座边缘,可以建立一个连接舞台的通道,凭借这多少有些亲密的搭接,与观众紧紧相连。

在未来的舞台上,将提供不同标高的可移动平面之间的变换,这种变换的可能性将有助于建设一种真正意义上的空间组织。空间不再由平面之间那些陈旧的连接方式来完成,这种陈旧的方式仅仅把建筑学意义上的空间构想为一种由不透明的表皮围合而成的封闭场地。新空间则始于独立的表面,或者对平面的线性界定(比如电线构成的框架,以及天线),以至于有时候可以在表面上建基于彼此间非常自由的关系,表面与表面之间再无须任何直接的接触(见75页)。

● 一旦强烈的具有穿透力的集合行动可以切实实现,观众席也会相应同步发展。同样地,为强调功能而设计出来的服装,以及仅仅为刹那间的行动而构思的并且能够突然变形的服装,都将出现。

在此,一种能够掌控所有造型媒介的强大控制将会产生,将所有造型媒介统一在一种协同作用中,构建到一个完美均衡的有机体中。

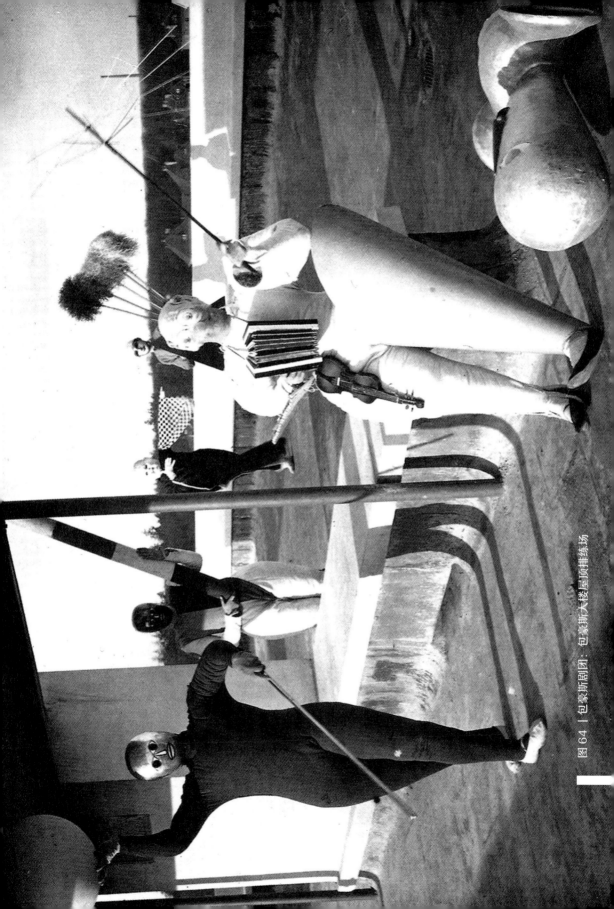

图 64 | 包豪斯剧团:包豪斯大楼屋顶排练场

U形剧场

法卡斯·莫尔纳

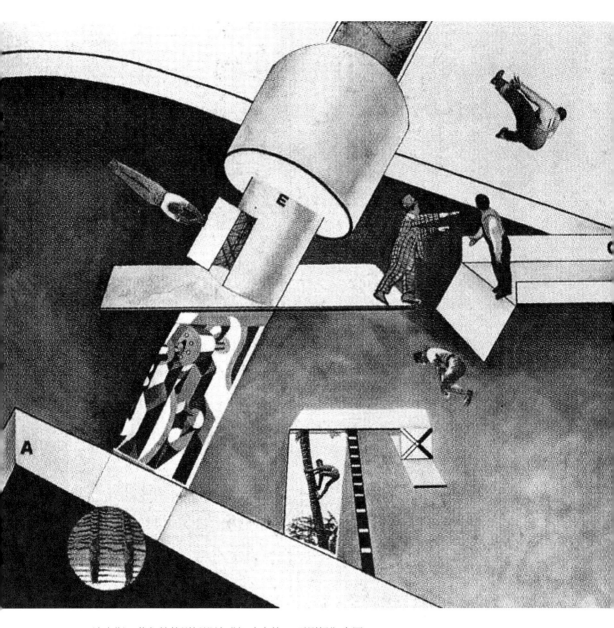

法卡斯·莫尔纳的剧场设计《行动中的 U 形剧场》 | 图 65

U 形剧场
法卡斯·莫尔纳

1. 舞台构成

A. 第一舞台

构建一个约 36 英尺 ×36 英尺[1]的方形区域,整体能够升降,或者拆分成若干部分升降,供人和机械表演、舞蹈、特技、杂耍(实验性剧场艺术、丑角艺术)等在其中进行空间生产。视具体动作需要,台下三面(也就是最大 270 度角的范围内)都有可能看见台上的演出(图 65)。

B. 第二舞台

一个约 18 英尺 ×36 英尺的舞台平面,能够在前排观众席的高度上进行前后滑动,同时也能上下升降。这个舞台用作三维布景,但未必需要达到 360 度的可见性。布景

[1] 中译本正文沿用原书中的英制单位,1 英尺 =30.48 厘米,下同。

首先在幕布之后准备妥当，这时观众是看不到的，随后才在第二舞台上展开。幕布由两片金属片构成，打开后可以被拉至两翼的位置。

C. 第三舞台

第三舞台的背面及左右两侧需要被围起来，其正面敞开面向观众（敞开的前台最大可达36英尺×24英尺）。平台自身可以向后方、左方、右方平移（移动到图中1、2、3、4的任一位置），有些准备工作可以在这里进行，不会被观众看到，比如使用一些需要从背后、左右两侧和上方操作的绘画板。当然这个舞台也可以像旧式的室内剧场那样使用（图66）。

这三个舞台中的任何一个都能够用于管弦乐演奏。至于到底利用哪一个则取决于声音需要从哪里传出，或是哪个舞台对于这场表演来说最用不上。在三个舞台中，舞台A能最大限度地与观众亲密接触，所以它的前部最适合需要与观众接触互动的演出。当然，舞台A与舞台B的结合也可以很好地满足真正的观众参与的需要。

2．舞台附件

D. 第四舞台

这个舞台悬吊在舞台B的上方，配有传声板。它和第一层楼座相连，有益于增强音乐和舞台效果。

E. 升降机和照明设施

升降机为圆柱形，能够在舞台A、舞台B和观众席上方全方位移动，用来放下演出需要的人员和设备。升降机底部附有一个吊桥，用来与楼座连通。这个结构可以满足双重目的：既能安装嵌入式射灯和照明灯，又能支持空中特技表演（图67）。

图 66

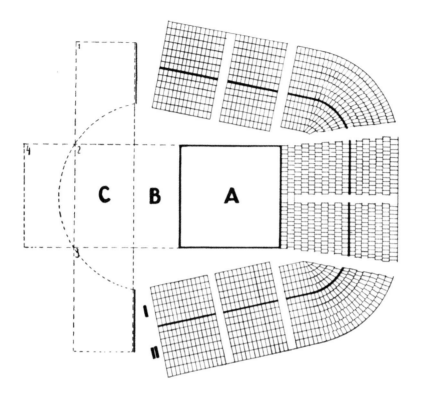

图 67

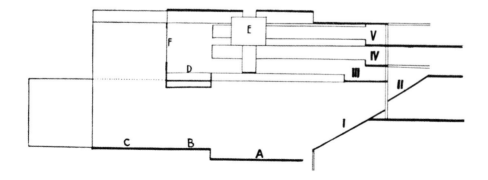

图 66 | 法卡斯·莫尔纳《行动中的 U 形剧场》平面图
图 67 | 法卡斯·莫尔纳《行动中的 U 形剧场》舞台与观众席剖面

F.
机械音响设备,集现代音效设备、播音、光效于一体。

G.
连通舞台和楼座的悬浮桥和吊桥,加强各类效果的辅助设施,液压装置(比如制造喷泉的装置),散播各种气味的机器等。

3. 观众席

Ⅰ区、Ⅱ区
这两个区是半圆形露天剧场式的U型环座,可调节和可转动的座位最大可能地提供了能够纵观剧场中每个表演的最佳视角。座席中设有大量通道通往舞台(也可以通过其他方式连通舞台),Ⅰ区和Ⅱ区之间留有适当空间,Ⅱ区座席地面标高要高于Ⅰ区,两区共可容纳1200人。

Ⅲ区
此区为独立楼座,与前述的悬吊舞台D是相连的,两排座席一共可以容纳150人。

Ⅳ区与Ⅴ区
Ⅳ区和Ⅴ区是两排包厢,Ⅴ区在Ⅳ区上方,每个包厢可坐6人,总共可容纳240人。隔墙是可移动的,可以自由组合(图68)。

● 公共房间、入口、门厅、楼道、衣帽间、餐厅和酒吧这些没有包含在目前草图中的部分,仍然在设计中。

图 68

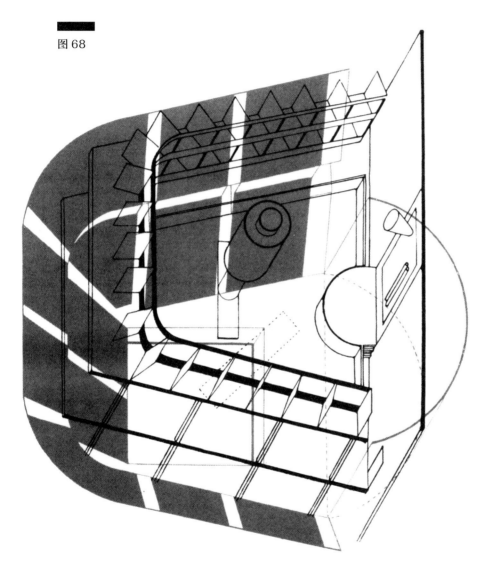

图 68 | 法卡斯·莫尔纳《U形剧场》轴测图

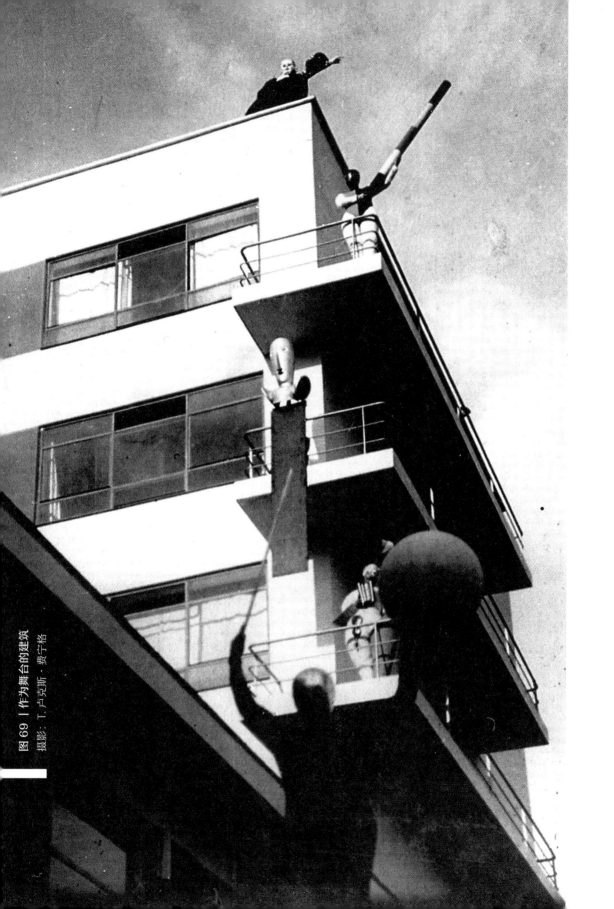

图 69 | 作为舞台的建筑
摄影:T.卢克斯·费宁格

1927

舞台
奥斯卡·施莱默

bauhaus 3

1927

die zeitschrift erscheint vierteljährlich / bezugspreis: jährlich mk. 2.—, / preis dieser nummer mk. 1.— /
mitglieder des „kreis der freunde des bauhauses" erhalten die zeitschrift kostenlos /
schriftleitung: w. gropius und l. moholy-nagy /
verlag und geschäftsstelle: dessau, lange gasse 21, telefon 2054 und 2224 /

1

die **bühne** / nach zwei seiten (aula und kantine) zu öffnen
technische einricht'ung: joost schmidt / beleucht'ung: a.e.g.-berlin foto: consemüller

72 qm praktikabel ermöglichen einerseits die erhöhung des bühnenbodens um durchgängig 50 cm und dienen andrerseits als szenisches baumaterial. an der decke vierreihiges schienensystem für fahrbare wände, requisiten usw.

architekt: walter gropius

der **zuschauerraum** (aula)
ve`hickelte` stahlsitze mit gurtbespannung von marcel breuer
deckenbeleuchtung: krajewski foto: consemüller

2

bühne

aus einem vortrag von oskar schlemmer mit demonstrationen auf
der bühne vor dem kreis der freunde des bauhauses am 16. märz 1927

um über die bühne am bauhaus etwas auszusagen, ist es nötig, kurz ihre entstehungsgeschichte, daseinsberechtigung, weg und ziel zu betrachten, die bestrebungen zu kennen, alles vom grundsätzlichen, elementaren her zu unternehmen, mit welchen bestrebungen sich die bühne am bauhaus organisch in dessen gesamtkomplex einreiht. diese bestrebungen am bauhaus, welche die verbindung von künstlerisch-ideellem und handwerklich-praktischem auf dem wege der erforschung der gestaltungselemente suchen, die bestrebungen, die in richtung auf den bau universal zusammenfassen wollen, beziehen sich naturgemäß auch auf das gebiet der bühne. ist sie doch gleich dem bau ein orchestraler komplex, der nur durch das zusammenwirken vieler und verschiedener kräfte besteht, — ist sie doch eine zusammenfassung der verschiedenartigsten gestaltungselemente — und dient sie doch nicht zuletzt dem metaphysischen bedürfnis des menschen, indem sie eine scheinwelt aufrichtet und auf der basis des rationalen das transzendentale schafft. bühne am bauhaus war mit dem ersten tag seines bestehens da, weil der spieltrieb vom ersten tag an da war. der spieltrieb, den schiller in seinen noch immer wunderbaren „briefen über die ästhetische erziehung des menschen" als die kraft bezeichnet, aus der die wahrhaft schöpferischen werte des menschen fließen, ist jene unreflektierend naive lust am schaffen und gestalten, ohne nach wert und unwert, sinn oder unsinn, gut oder böse zu fragen. diese gestaltungslust war in den anfängen, um nicht zu sagen, in der kindheit des bauhauses

i n w e i m a r

besonders mächtig und äußerte sich in überschwenglichen festen, beschwingten improvisationen, im bau fantastischer masken und kostüme. dieser zustand der naivität, aus welchem der spieltrieb also erwächst, wird im verlauf der entwicklung abgelöst von reflexion, zweifel und kritik, die bis zur zerstörung des ursprünglichen zustandes sich führen können, wenn nicht eine art zweiter sozusagen skeptischer naivität diese gefährliche krise ausgleicht. wir sind sind heute sehr viel bewußter geworden, gesetzmäßigkeiten haben sich aus dem unbewußten und chaotischen gelöst und begriffe wie norm, typus, synthese bezeichnen den weg, der zur idee der gestaltung führen soll. — nur aus einer gesteigerten skepsis heraus war es z. b. möglich, daß ein 1922 von lothar schreyer unternommener versuch, eine bauhausbühne zu schaffen, versagte, da so gut wie kein sinn für weltanschauungstendenzen, zumal in sakralen expressionismus gekleidet, vorhanden war. hingegen ein ausgeprägter sinn für satire und parodie. es war wohl dadaistisches erbe, zunächst einmal alles, was nach pathos und ethik roch, lächerlich zu machen. so blühte das groteske. es lebte von der travestie, von der verspottung der überlebten formen des bestehenden theaters. war aber im grunde negativ, das positive war die erkenntnis des ursprungs alles theatralischen spiels, seiner bedingungen, seiner gesetze. — immerdar aber lebte der tanz! das erwachte also im verlauf der entwicklung vom rüpeltanz der wandervögel zum befrackten step, desgleichen die begleitende musik, die sich von der quetschkommode zur jazzkapelle mauserte (a. weininger). aus dem tanz aller erwuchs seine reflexgestalt auf der bühne im tanz der einzelnen: es entstand das farbig-formale, das mechanisierte ballett (k. schmidt-boglertelsdher), manipulationen mit farbigem licht und schatten verdichteten sich zum „reflektorischen lichtspielen" (schwerdtfeger und h. hirschfeld-mack). eine marionettenbühne wurde angefangen. — während in weimar mangels einer eigenen bühne die produktionen auf irgendeinem fragwürdigen vorstadtpodium vorgeführt werden mußten, sind wir nunmehr durch den neubau

i n d e s s a u

in der glücklichen lage, eine „hausbühne" zu besitzen. ursprünglich nur als vortragspodium gedacht und für veranstaltungen kleineren stils vorgesehen, verfügt sie doch über die notwendigsten einrichtungen, um ernsthaft an bühnenprobleme heranzugehen. diese liegen für uns im grundsätzlichen, elementaren, in der bloßlegung ihres primären sinns. wir bemühen uns um das typische, um den typus, um zahl und maß, um das gesetz. — es braucht wohl kaum gesagt zu werden, daß diese faktoren in zeiten bester kunst mit am werke, um nicht zu sagen herrschend waren; daß sie es aber nur sein konnten bei aus sozusagen gefühlsgeladener spannung, als regulativ eines intensiven welt- und lebensgefühls. von den vielen aussprüchen bedeutender menschen, die sich an zahl, maß und gesetz in der kunst kehrten, sei nur ein satz von phillipp otto runge zitiert, der heißt: . . . „die strenge regularität sei gerade bei den kunstwerken, die recht aus der imagination und der mystik unserer seele entspringen, ohne äußeren stoff und geschichte, am allernotwendigsten . . ."

wenn die tendenzen des bauhauses auch die unserer bühne hier sind, so stehen für uns im vordergrund des interesses naturgemäß folgende elemente: der raum als teil des größeren gesamtkomplexes bau. die bühnenkunst ist eine raumkunst und wird es in zukunft in erhöhtem maße sein. denn die bühne, einschließlich des schau-raums, ist vor allem ein architektonisch-räumlicher organismus, in dem alle geschehnisse — zu ihm und unter sich — raumbedingt in beziehung stehen. — teil des raumes ist die form, die flächenform, die plastische form; teil der form ist die farbe ohne das licht.

indem wir dem licht erhöhte bedeutung zumessen, weil wir vornehmlich augenmenschen sind und daher im rein optischen schon genüge finden können; weil wir mit der flächen bewegen und in der unsichtbaren mechanischen bewegung geheimnisvolle, überraschende wirkungen erblicken; weil wir den raum mit hilfe von formen, farbe, licht verwandeln, umwandeln können; — so ist zu sagen, daß das wort s c h a u - s p i e l schon erfüllt wäre, wenn alle diese elemente, total erfaßt, in erscheinung träten und damit das erhabene „fest der augen" zustande käme. — wird zur enge bühnenraum gar gesprengt und der begriff raum auf den bau überhaupt übertragen (und nicht nur auf den innenbau, sondern auf die gesamtarchitektur — ein gedanke, der angesichts des bauhausneubaus besonders faszinierend ist — (23), so könnte der begriff r a u m b ü h n e in wohl kaum gekannter weise demonstriert werden.

es sind also spiele zu denken, deren geschehen lediglich in der bewegung von formen, farben und licht besteht. geschieht die bewegung auf mechanische weise, unter gänzlicher ausschaltung des menschen, es sei denn des einen am schaltbrett, — so erfordert dies eine technische einrichtung gleich dem präzisionswerk eines grandiosen automaten. — die heutige technik hält hierfür nötige apparatur bereit; es ist eine geldfrage und es ist nicht zuletzt die frage, inwieweit der technische aufwand dem erzielten effekt entspricht, nämlich, wie lange das rotierende, schwingende, sausende spielwerk, anschließlich aller variationen der formen, der farben und des lichts zu interessieren vermag. es ist die frage, ob die rein mechanische bühne als selbständige gattung zu denken ist und ob sie auf die dauer zu verzichten vermag auf dasjenige wesen, das hier nur als „vollkommener maschinist" und erfinder tätig ist: den m e n s c h e n.● da wir die vollkommene mechanische bühne zunächst nicht haben (die technische einrichtung unserer

● zur klarstellung: es handelt sich um das selbständige mechanische bühnen - spielwerk, nicht um die mechanisierung, technische neuerung und durchbildung der gesamtbühneneinrichtung, die mit dem bau des neuen theaters beginnt, des theaters aus eisen, beton, glas mit rotationsscheiben, filmprojektion usw. das alles folie für ein menschen getragenes bühnengeschehen sein soll.
eine zusammenstellung solcher möglichkeiten wird voraussichtlich der piscatortheater von gropius bringen. —
ein utopisches, zunächst nicht realisierbares projekt ist das kugeltheater (4).

舞台
奥斯卡·施莱默

这篇文章源自奥斯卡·施莱默在1927年3月16日为包豪斯朋友圈做的一次讲演示范[1]（图70）。

在完整介绍包豪斯舞台之前，我们先来大致看看它的产生方式，深思它的存在理由，以及观察它的方向和目标。简而言之，我们要回顾包豪斯舞台最初的尝试，从奠基性的基本立场来接近所有这些舞台实验。正是由于这些尝试，舞台已经成为包豪斯总体链条中的一个有机环节（图71）。

包豪斯的目标自然是：在手工艺式的实践中，通过对创造性元素的全面探究，寻求艺术理想的联合，并且在这种实践的全部衍生物中，理解"建造"的本质，即创造性的建构。这些目标都有效应用于舞台的领域。因此，正如"建造"这个概念本身的

[1] 施莱默以此次讲演为基础扩展的文稿首次发表在1927年7月10日第3期《包豪斯》杂志头版，在该期的六个版面中，这篇文章占据了从首页开始的四个版面。原文大标题为"Bühne"，即"舞台"。1961年由格罗皮乌斯和英译者重新编辑的英译本将原标题和文中多处出现的"舞台"[Bühne]一词更改为"剧场"[Theater]。（中译注）

德绍包豪斯大楼中包豪斯舞台的观众席（大厅）| 图 71

镀镍钢管帆布面座椅：马塞尔·布劳耶，吊灯：克拉耶夫斯基

摄影：康斯穆勒

含义那样，舞台如同一支复杂的管弦乐队，只有通过多种不同力量的合作才能产生。它是最为异类的各种创造性元素的联合。舞台十分重要的功能似乎在于，通过构造一个幻想的世界，以及通过对理性基础的超越，满足人类超自然的需求。

包豪斯从第一天开始便感受到创造性舞台的推动力；因为从第一天开始，游戏的本能［spieltrieb］就已存在。席勒在其经久不衰的《审美教育书简》（1795）中，称这种游戏本能为人类真正的创造性价值。在造型与生产中，它表现为一种非自我意识的、天真的愉悦，无须顾及有用或者无用，有意义或者无意义，善或者恶的问题。

● 在魏玛 [1]

包豪斯的早期（虽说不上是其幼年），这种创造中的愉悦尤为强大。这种愉悦也表现在我们充满活力的派对中、即兴创作中，以及我们制作的极具想象力的面具与服装中。

但纵观包豪斯舞台的发展，在作为游戏本能之源的这种天真状态后面，通常会跟随一段反思、疑惑和批判的时期。这些反思和批判很容易摧毁那种原初的天真状态。除非在第二轮反思中，怀疑论式的天真能对前一个批判性阶段起到降火的作用。我们如今越来越具有自我意识，一种对标准和常量的感知，它从无意识与混沌状态中迸发出来。这种觉醒，连同规范、类型和综合等诸如此类的概念，为构型 [2] 指引了方向。

1__ 包豪斯的印刷品特别注意借助排版与字体的形式传达意义，比如此处在一句话当中反常规的换行。这篇文章在 1927 年包豪斯杂志上初次发表时，处于整句话中的"in weimar"（在魏玛）和"in dessau"（在德绍）分别被直接剪辑出来，单居一行，醒目地起到标题的作用，同时又强调了叙述上不可切分的连贯性。（中译注）

2__ 对构型［Gestaltung］一词在包豪斯语汇中的意义的讨论，参见 58 页注解 1。（英译注）

罗塔·施赖尔[1] 1922年的包豪斯剧场计划以失败告终，正是由于他持有强烈的怀疑主义态度。其实这方面当时几乎没有强大的哲学观念可资参考，至少在他们那种表现主义的祭典圣礼中没有。但另一方面，对讽刺和戏仿我们却有独特的感受。这种感受大概是达达主义艺术家留下的遗产，他们自发地嘲弄一切沾染了一本正经或道德戒律意味的事物。于是怪诞风格［grotesque］再次兴盛。这种风格，从当代剧场对古代戏剧形式的戏仿和嘲弄中汲取养分。尽管从根本上讲它倾向消极，但是它对舞台表演的起源、条件和法则的清晰认识又成为它的一种积极特质。

施赖尔的舞台计划虽然失败了，但舞蹈在魏玛时期仍然保持活跃。伴随包豪斯的成长，舞蹈从"青年旅行者"那种简陋的乡村舞蹈，转变为盛装狐步舞。音乐方面也有类似的情况：我们的六角手风琴转变成了爵士乐队（安德烈斯·魏宁格［Andreas Weininger］）。个体舞蹈中也开始有群舞的意象投射到舞台上，由此我们发展了对色彩的形式运用，以及机械芭蕾的舞蹈形式（库尔特·施密特，伯格勒，特尔彻）。色彩的光影实验形成了"光反射戏剧"（施威菲戈和L.赫希菲尔德-马克）。一个牵线木偶的舞台［marionettenbühne］由此诞生。

在魏玛的时候，我们没有属于自己的舞台，我们的作品不得不在一些颇有问题的台子上表演。自从我们定居

● 在德绍

我们就令人羡慕地在新包豪斯校舍中拥有了属于自己的"舞台屋"［house-stage，即德文hausbühne］。它打一开始就注定既要作为一个尺度有限的表演舞台，又要充当演讲台。尽管如此，它仍然通过很好的配置有效解决了舞台涉及的诸多问题（图72）。

[1]__罗塔·施赖尔［Lothar Schreyer, 1886—1966］，德国表现主义画家，与"狂飙"画廊过从甚密，1921年受格罗皮乌斯委任掌管舞台作坊。施赖尔在剧场构思与表现上均有原创性的贡献，但是其作品中的表现主义和神秘主义倾向，以及强烈的伪宗教色彩，却与包豪斯1922年至1923年间正在发生的重大变革渐行渐远。施莱默这里所说的"以失败告终"应该主要是指施赖尔在1923年包豪斯展期间排演的《月亮戏剧》所引发的事件，这种"表现主义式的祭典"在包豪斯内部广受诟病，直接导致了他被迫辞职。不久后，施莱默接替施赖尔开始掌管舞台作坊。（中译注）

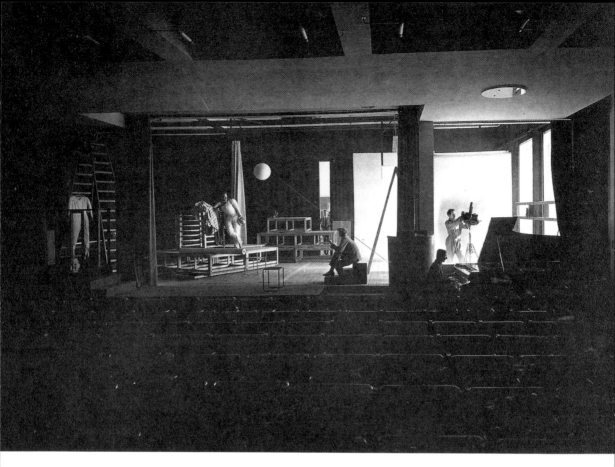

图 72 ｜包豪斯舞台对礼堂（大厅）和食堂这两个方向都是开敞的

技术装备：朱斯特·施密特，灯光：德国通用电气公司 [A. E. G.]，柏林
摄影：康斯穆勒

构成 72 平方米舞台的支撑结构可以对整个舞台地面做 50 厘米的提升，也可以用来支撑局部的布景道具。在天花板上，四排轨道被用来安置可移动的隔墙、悬挂工具等。
设计者：瓦尔特·格罗皮乌斯

对我们而言，这些问题及其解决方法存在于基础原则中，存在于基本事物中，存在于对"舞台"的原初意义的逐步发现中。我们关注那些使得事物具有典型性的东西，关注范式，关注数与测量，关注基本法则。●●● 我无须赘述这些关注如何一直活跃于所有诞生伟大艺术的时期，即使它们在那些时期并不一定占据主导地位。但是，只有在这种关注以高度的机敏和巨大的张力为前提时，也就是说，只有在它们作为调节阀来调节卷入到世界与生活中的真情实感时，才可能是充满活性的。在许多令人难忘的描述数字、测量和艺术法则的句子中，我只援引一句出自菲利普·奥托·朗格[1] [Philipp Otto Runge] 的名言："恰恰是那些产生于最直接的想象的艺术作品，那些产生于神秘灵魂深处的艺术作品，那些不受累于外在主题和情节的艺术作品，才更迫切地需要最严格的规律性。"

如果包豪斯的目标同样是我们舞台的目标，那么如下要素自然应该成为我们首要考虑的：空间——作为建筑这一更大的复杂综合体的一部分。舞台的艺术是一种空间的艺术，这一现实注定在未来会越来越明晰。舞台，包括观众席在内，首先是一种建造性的空间有机体。所有的事物都在那里发生，所有的事物都发生在基于空间条件的关系中。●● 空间的一个方面是形式，它包括表面的（即二维的）形式与塑性的（三维的）形式。形式又分为色和光两个方面，它们被我们赋予了新的重要性。我们人类基本上是视觉导向的，因此能够从纯粹的视觉中获得愉悦。我们能够掌控形式，并从被掩盖的信息来源中发现机械运动的奥秘和令人惊讶的结果（图 73、图 74）。我们可以通过形式、色彩和光，对空间进行转换和改变。●● 因此可以说，如果所有这些元素都应运而生，并被理解为一个整体，那么，"视觉－戏剧"[Schau-Spiel][2] 这个概念将成为现实。然后我们将拥有一种真正意义上的"视觉盛宴"，这个隐喻的说法

1__ 菲利普·奥托·朗格 [Philipp Otto Runge, 1777—1810] 是德国北部画家，他将艺术理论与实践进行非凡的结合，以及与浪漫主义诗人的紧密交往，都使得他比起其他人来更容易被认为是德国艺术浪漫派的真正鼻祖。参见弗里茨·诺沃提尼在他的著作《欧洲的绘画与雕塑：1780—1880》中关于朗格的章节（佩利肯艺术史系列，巴尔的摩，企鹅出版社，1960，59~65 页。（英译注）
2__ Schau-Spiel，德语单词 Das Schauspiel 有"游戏、戏剧或奇观"的意思，文中用它的连字符形式是取其字面意思，即"视觉戏剧"或"秀"的意思。（英译注）

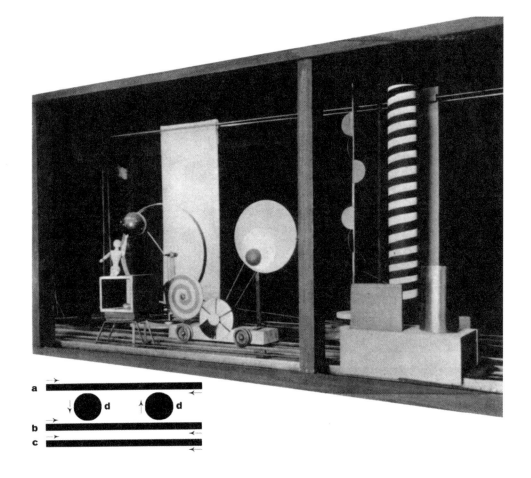

图 73 ｜ 海因茨·勒夫的机械舞台模型
1927

该图展现的是一个机械舞台的基本组成部分。它由三轨系统（a、b、c）和两个旋转盘（d）来带动。

a) 直线运动—静态的
b) 离心运动—动态的
c) 透明的—表面
d) 稳定的三个维度

基本元素

各种各样的可移动物体之间的互动受到机械控制，并且能够按照不同的需求来组合。

关于机械舞台的一段总结：
根据某种古怪且带有误导性的"直觉"，今人认为每种技术性的舞台运作都应小心翼翼地不让观众看见。矛盾的是，这常常导致幕后活动反而成为剧场中更有趣的一面。在这技术与机器的年代尤为如此。大多数舞台都拥有大量的技术装置，这意味着大量的能耗和劳动，然而观众对其几乎一无所知。现在看来，未来的任务将是开发一类与表演者同等重要的技术人员，他的工作就是将这种技术装置的独特和新奇之美不加掩饰地展现出来，并以此作为其目的本身。
——海因茨·勒夫

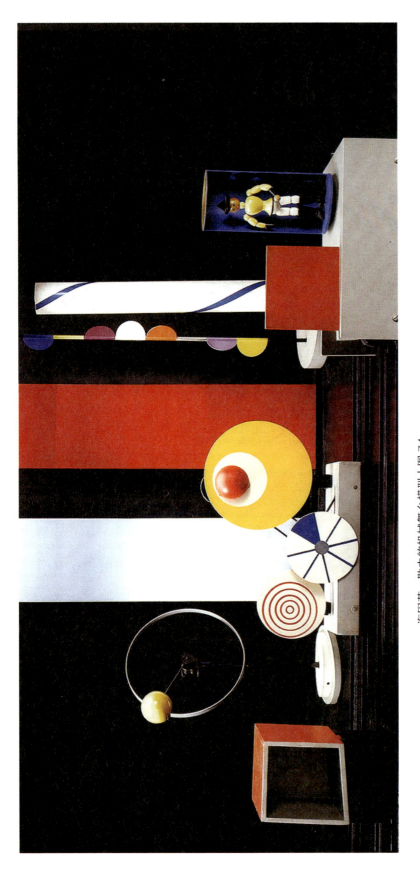

海因茨·勒夫的机械舞台模型 | 图 74
1927,1968 年重建

将会成真。●●● 如果再超越性地推进一步，我们把舞台上那种紧束的空间爆破为原子化的状态，将其转化为总体建筑自身的表达方式，让它既是内部空间又是外部空间（一种尤为迷人的关于新包豪斯建筑的思想，如图69所示），之后，"空间舞台"的理念或许将以一种前所未有的方式展现出来。

我们可以想象一种只不过是由纯粹的形式、色彩和光影运动构成"情节"的戏剧。如果这种运动是一个没有任何形式上的人类参与其中的机械过程（除了掌握控制台的人），那么我们必须有类似自动机器一样构造完美的精密设备。●● 如今的技术已经可以为我们提供所需的设备了。所以这只是个经费上的问题，更重要的是，这是个如何使得那样一笔技术经费能够成功地达到预期效果的问题。这问题换一种问法就是：所有那些旋转的、振动的、发出嗡嗡声的人工产物，连同无限多样的形式、色彩和灯光，能在多大程度上保证观众持续的兴趣呢？简而言之，纯粹的机械舞台是否能够作为独立的类型被接受，以及从长远来看，它是否能够做到在没有那位仅仅扮演"完美机械师"和发明家角色的"人"[1] 存在的情况下继续表演下去？

由于我们尚没有一个纯粹的机械舞台（我们自己的实验舞台在技术装备方面远远滞后于那些享受政府补贴的舞台），人工操作仍然是必要的组成部分。当然，只要舞台存在，人类身影就会在其中继续存在。不同于被理性主义决定的世界里的空间、形式和色彩，人是潜意识的、自发体验的和先验之物的容器。人是拥有肉体与血液的有机体，受制于尺度和时间（图75、图76）。人是使者，亦即创建者，他创造了可能是剧场里最重要的组成部分，即声、词和语。

[1]__ 为了避免含糊其辞，应该说这里所说的"纯粹的机械舞台"，不是机械地重塑舞台的整体结构，而是一种自动的机械舞台装置，它将伴随着钢铁、混凝土和玻璃构成的新式剧场而到来。它的旋转舞台，结合电影投影和诸如此类的方式，都将作为舞台上人类活动的衬托发挥作用。●● 格罗皮乌斯所设计的皮斯卡托剧场，其目的就是为这些计划提供实现途径。●● 而在球体剧场［Kugeltheater］方案（图77）中，我们可以看到一个就目前而言还不可行的乌托邦计划。（原文注）

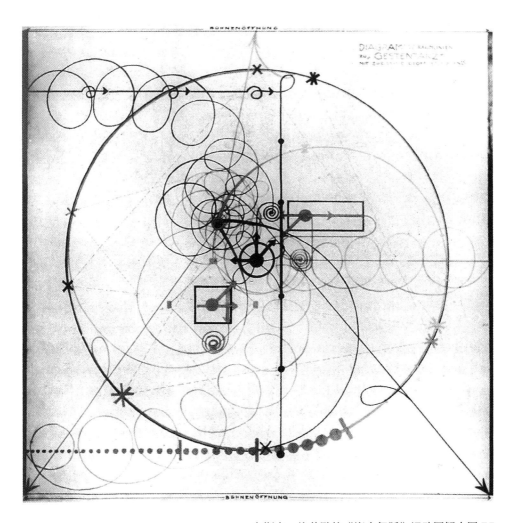

奥斯卡·施莱默的《姿态舞蹈》运动图解 | 图75

绘制：奥斯卡·施莱默

此图示用线条表示了舞台表面上的运动轨迹，以及向前运动的倾向。我把它作为一种辅助手段，用以图解式地建构整个行动过程。第二种辅助手段是用文字描述这一行动（参见与之配套的文本）。每一种具象的方法都在为其他方法作补充。然而，尽管它们能够指挥节奏和声音，却不能表演一个详尽的画面，因此仍然会失去对姿态（如躯干、腿部、上肢和手部的动作）、模仿（头部的动作，面部表情）、音高等的精确显现。——这里的重点是，我想提出为舞蹈和其他舞台活动准备剧本时所遇问题的困难之处。一个越是试图完整安排所有活动的剧本，就越是会让大量的关键细节将问题复杂化，从而模糊了这样做的真正目的，即清晰可辨。

奥斯卡·施莱默的《姿态舞蹈》节奏和声音图解 | 图76

gestentanz

geräusche	A der gelbe	B der rote	C der blaue	sek.
	von links vorn			
	spr ngt expressiv	↓	↓	
	5 schritte vor			3
	rasch rückwärts zurück			5
	in trippelschritt			
	7 schritte vor			5
	rasch rückwärts zurück			7
	9 schritte vor und			7
klavier:	in großen triumfierenden	*von links hinten*		
„a-u-f i-n d-e-n	marschschritten	**3 schritte vor**		3
k-a-m-p-f"	vor **nickelstuhl**	rasch kehrt!		12
	1 schritt seite •	**3 schritte vor**		1:3
	1 schritt rücken •	rasch kehrt!		1:3
	1 schritt seite •	**3 schritte vor**		1:3
	1 schritt vorn und	rasch kehrt!		1:3
	s i t z t !!!!!!!!!	reckt sich hoch auf!		1:3
	streckt bein	blickt scharf auf drehstuhl		1:3
	legt arm	mitte		1:3
	wirft kopf!	scharf in gerader linie		1:3
		vor		7.2
		kehrt!		1
		ebenso **zurück**		5
		kehrt!		1
		ebenso **vor**		4
		kehrt!		1
		zurück, dann		3
		vor stuhl, dann		2
		über stuhl	*von mitte rechts*	1
		kreuzquer ×	kriecht langgestreck-	1
		kreuzquer ×	herein	1
		kreuzquer × und	bis	1
		s i t z t !!!!!!!!!!	vor bank	1
	schnellt hoch!!!!!!!!!!!	und schnellt sofort hoch!!!	schnellt hoch!!!!!!!!!!!	1
	s e t z e n s i c h z e i t l u p e n h a f t l a n g - s a m			8
eigenstimmen:	bsss			8
gong!	**sitzt!**	**sitzt!**	**sitzt!**	8
	*wendet sich zu **B*** →	*wendet sich zu **A*** →	selbstversunken	1
	w i n s e l n f a l s e t t g e s p r ä c h		selig trunken	21
		*wendet sich zu **C*** →		3
	vorgebeugt		v e r s t ä n d n i s i n n i g e s g e m a u n z e	15
	*sagt **B** was ins ohr* ←	*hält hand ans ohr* ←		9
	a-r-m-s-c-h-w-u-n-g-g-e-l-ä-c-h-t-e-r		selbstversunken	15
	hält hand ans ohr	→ *sagt **A** was ins ohr* ←	selig trunken	9
	v e r g n ü g l i c h e s h ä n d e r e i b e n			12
		hält hand ans ohr	→ *sagt **B** was ins ohr*	9
	k - ö - r - p - e - r - g - e - l - ä - c - h - t - e - r			15
fall	reckt sich scharf nach	reckt sich scharf nach	reckt sich kerzengerade	1
	vorn!	hinten!	hoch!	
uhr schlägt	1—2—3—4—⁵⁄₅—6—7—8—9—³⁄₁₀—11—¹⁄₂12			42
wecker rasselt	l a u s c h e n a n g e s p a n n t			21
dumpfe pauke	schnellen hoch und drehen sich wie besessen um sich selbst			21
	g e h e n l a n g s a m i n t a p p s c h r i t t e n a u f			
	s i c h z u. j e n ä h e r, d e s t o r o l l e n d e r u n d			
	u n t e r a r m - u n d k ö r p e r b e w e g u n g e n			
	d i c h t b e i s a m m e n s i c h i n s i c h			
	v e r m a s s e l n d m u r m e l n d:			
	l-a-m-i-r-u-s-o-l-a-m-i-r-u-s-o-l-a-m-i-r-u-s-o-l-a-m-i-r-u			30
schlag!!!!!!!!!!!!!	s c h r e c k e n h o c h !!!!!!!!!!!!!			1
p f i f f f	! rennt scharf nach ecke	rennt scharf nach mitte	rennt scharf nach ecke	5
	links vorn	hinten	rechts vorn	
	s t i e r e n s t a r r i n s l e e r e h i n a u s			12
	???			
dumpfe pauken-	i-n w e-i-t-a-u-s-h-o-l-e-n-d-e-n t-e-i-g-s-c-h-r-i-t-t-e-n			
schläge *wie topfen*	i-m k-r-e-i-s-e g-e-h-e-n-d			14
	schrecksprung!	s t i e r e n a u f A		1:4
	s-t-a-p-f-e-n w-e-i-t-e-r t-e-i-g-s-c-h-r-i-t-t k-r-e-i-s			1:4
	schrecksprung! (kürzer)	s t i e r e n a u f A		1:4
	s-t-a-p-f-e-n w-e-i-t-e-r t-e-i-g-s-c-h-r-i-t-t k-r-e-i-s			8
	schrecksprung! (kurz)	s t i e r e n a u f A		1:4
stimme: brüder!	b i e g e n s c h a r f a b ! b e d e u t e n d a u f m i t t e			
	m i t a u s g e s t r e c k t e m a r m			3
	h a n d a u f l e g e n			9
fanfare!	s c h w u r !			7
kitsch grammo-	♪ ♪ ♪ (notation in 3/4 time)			
phon spielt:	Großmütterlein! Großmütterlein! usw.			15
	rotieren sich wiegend im walzertakt zu ihren ausgängen hinaus			
—2—3—4	a u s a u s g a n g s t ü r i n a u s f a l l s t e l l u n g			4
paukenschläge	**rechtes bein vor!** — armkraftgeste			3
-5-!	**rasch weg!**			1

我们承认，到目前为止我们都一直谨慎地避免用语言做实验，这不是为了贬抑它，而恰恰相反：因为意识到它的重要性，所以希望慢慢地把握它。就目前而言，我们必须满足于无声戏剧的姿态和动作（即哑剧），并坚信有一天语词会从中自动地生发出来。我们选择去接近人类语词的"非文学"状态，如其初始时第一次被听到似的，并以此作为开端。这种抉择让舞台这一特殊领域成为问题和挑战。

自上述成文之后，我们从一个遵循这些路线进行的名为"π屋"［House π］的实验中发现，上文所建议的在舞台实验中发展语词的方法是行得通的。从一个有其自身空间关系的预备舞台（包括各种由可移动的方盒构成的水平面，我们将这些方盒放

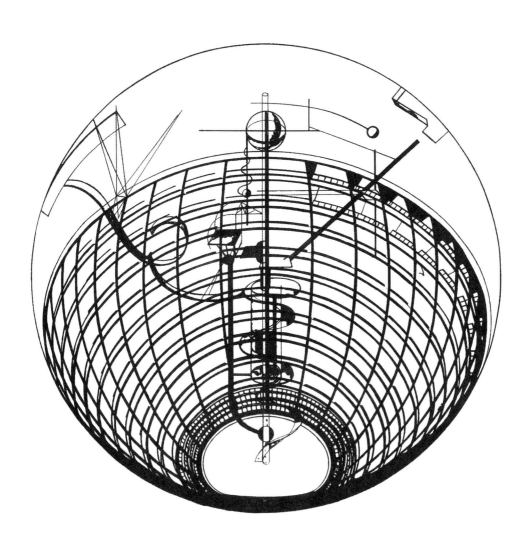

在需要的地方）开始，配上实验性的灯光效果，然后从纯粹的偶然、灵感妙计，以及参与者的即兴创作中萃取"精华"。这些萃取物在发展过程中越叫人着迷，我们就越有可能赋予这些行动以一种终极形式。在这个舞台实验中我们还发现，一种场景的发展，必须最终遵循一种韵律的和多少可以被数学确定的法则，或许它最接近音乐的法则，尽管它并不需要直接涉及这样的音乐。

我所说的这些有关词和语的看法，也同样适用于声和调。在舞台上，我们也根据需要尝试以自己的方式为每一次实验性的构型创造出一种恰当的听觉表达方式。从目前来看，像锣和定音鼓这种简单的"刺激物"就足够。

图 77｜安德烈斯·魏宁格的《球体剧场》

这是对未来剧场的难题，即空间剧场的问题进行的回应。将空间舞台和空间剧场作为机械表演之家。意向：这个方案的要点在于所有基本媒介（空间、身体、直线、点、色彩、光；声音、噪音）的离场；它们融入一个崭新的机械综合体（与建筑物的那种静态综合体相反）中。

球体作为建构性的组织，取代了通常意义上的剧场。位于球体内墙上的观众发现自身与空间处于新的关系中。由于他们包罗万象的视野，由于一种向心力，观众们发现自身处于崭新的精神的、视觉的、听觉的关系中；他们发现自身面临着同心的、离心的、多向的、机械的空间——舞台现象的全新可能。

——为了完整地实现它的使命，这个机械舞台要求最大限度地发展功能性的技术。——目的：通过创造性剧场，培养人们运动上的新韵律和观察上的新模式； 为基本需求提供基本的解决方案。

——安德烈斯·魏宁格

《有平面几何和空间轮廓线的空间中的人》 | 图 78

表演：施莱默、谢尔德霍夫、卡明斯基
摄影：T. 卢克斯·费宁格

《有人置身其中的空间轮廓线》 | 图 79

摄影：T. 卢克斯·费宁格

《戏剧化姿态舞台》 | 图 80

表演：谢尔德霍夫
摄影：康斯穆勒

下面是关于我们一系列舞台展示的简要介绍[1]：首先，在面对任何新生事物时，我们习惯于停顿下来，究其本质。通常我们这样做时既抱有怀疑态度，也拥有愉快的心情。●● 让我们从幕布开始，把它作为"自在之物"[Ding an sich]来研究，着眼于它的实质和特有属性。●● 同坡道一起，幕布将观众席与舞台这两个世界分隔为两个阵营，敌对与友好。它迫使双方都处在兴奋状态中。幕布之外，观众的兴奋似乎在问：这里将会发生（上演）什么呢？幕布之后，我们的问题是：（上演后）将会产生什么效果？●● "幕布升起来啦！"●● 但是以怎样的形式将帷幕拉开呢？它可以用一百种不同方式中的任何一种打开。无论它实际上是以"现在它打开了，现在它关闭了"的节奏，还是庄重而平静地升起，还是用两到三个强力的拉链撕裂开，幕布都有它自身特殊的语汇。我们可以想象一出幕布剧，它从自身的"素材"中切实演化出来，并通过某种引人入胜的方式来揭示自身的神秘特质。●●● 通过演员的加入，这种表演的可能性更会大大增加。

现在让我们来看一下空荡荡的舞台，借助于线性切分，我们以一种对其空间有所理解的方式来组织它（图 78 ~ 图 80）。首先，我们在舞台中间划分出一块方形的表

1__ 这篇示范性演讲在最初陈述时，原本是从这一段开始的。（英译注）

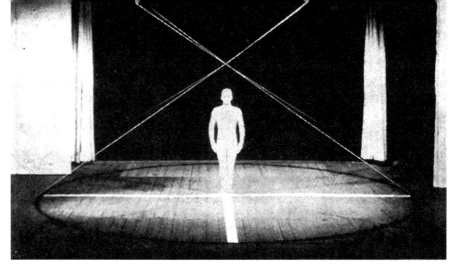

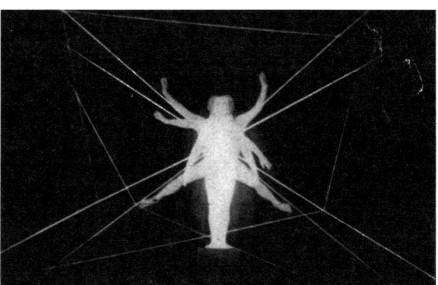

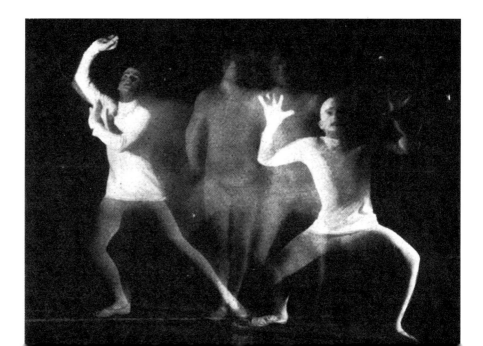

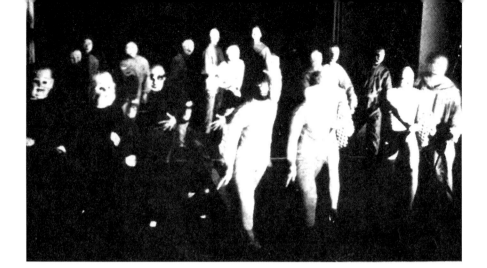
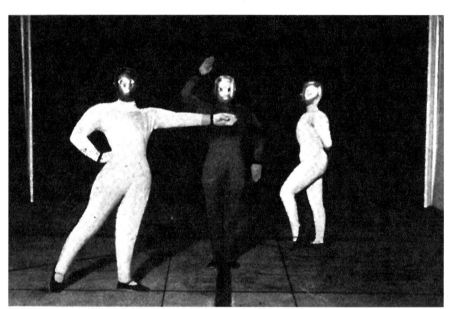
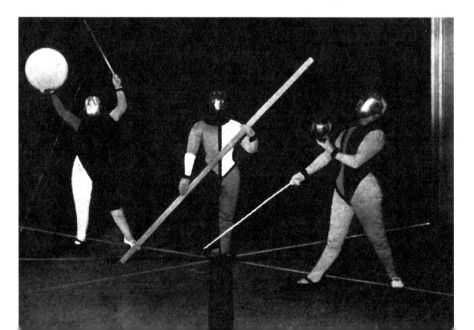

图 81 | 《哑剧歌舞队》

指导：施莱默
摄影：T.卢克斯·费宁格

图 82 | 《空间舞蹈》

表演：施莱默、谢尔德霍夫、卡明斯基
摄影：康斯穆勒

图 83 | 《形式舞蹈》

表演：施莱默、谢尔德霍夫、卡明斯基
摄影：康斯穆勒

演场地，然后用等分线和对角线将其进一步划分。同时我们还可以在上面勾勒出一个圆形轮廓。这样，我们就获得了舞台地面区域的一个几何结构。现在伴随地面上的人体运动，我们得到了一个舞台空间基本要素的清晰展现。用紧绷的金属线连接这个立体空间中的各个角落，在空中用对角线将其立体式地划分后，我们获得了空间的中心位置。通过尽可能多地添加此类空中连线，我们能够创造一个线性空间网，它将会对运动于其中的人有着决定性的影响。

（接下来）让我们观察一下人类形象作为一个事件的出现（图 81～图 84）。我们将认识到，从这一刻起，人的形象开始成为舞台的一部分，或者说，他也成为"魔法空间"的生物。每一种姿态或动作都将不出所料并且充满意味地自动转入一个独一无二的活动空间（甚至当"来自观众席的绅士"从他的区域转移到舞台上时，都将会被这种神奇的气氛所笼罩）。这些人类形象的演员，赤裸着或身着白色紧身衣，站立于空间中。在他面前，是观者，等待着他的每一个动作，每一次行动。在他身后，是一堵墙，一种保障。在两边，有供其出入的侧翼。这就是能够本能地从两个或更多好奇的观者中抽身，以便给他们"表演出"特定意义之事的人所创造的情境。这就是从中产生出洞中窥景式表演的根本情境。它甚至可以说是所有剧场形式的开端。

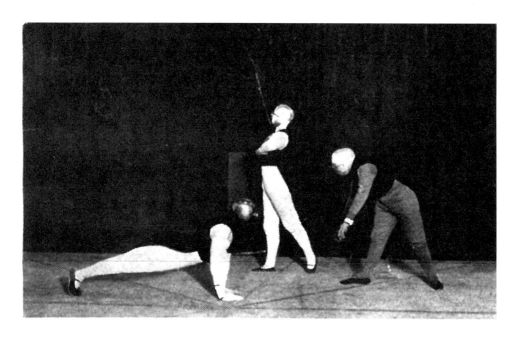

《姿态舞蹈I》 | 图84

表演：施莱默、谢尔德霍夫、卡明斯基
摄影：康斯穆勒

从这一刻开始，两种截然不同的创造途径成为可能。要么趋向于心灵的表现、激越的情感，以及哑剧；要么是运动的数理、机械关节和旋轴，以及严格的节奏韵律与体操。每一种途径，如果发挥到极致，都可以通向艺术。同样地，两种途径交融可以产生联合的艺术形式。演员在这里非常容易被改变、转变或者通过一些应用物件（如面具、戏服、道具）来"登台"。他的习惯性行为及其肉体和精神的结构在这舞台上想要不陷入混乱沮丧，就必须投入某种新的完全不同的平衡中。（当演员或潜在的演员，被非生命之物，诸如香烟、帽子、手杖、西装等无论什么东西影响时，他们的行为将发生深层的变化，他们的天性也会在此过程中得到最好的揭示。）

此外，由于我们并不关心模仿自然，所以没有使用任何带图画的平面布景或者背景幕布来为舞台植入一种平庸的自然——因为我们对虚构那些森林、山脉、湖泊或者房间没有任何兴趣——我们建造了由木材和白色帆布组成的简约的平面布景。这种布景可

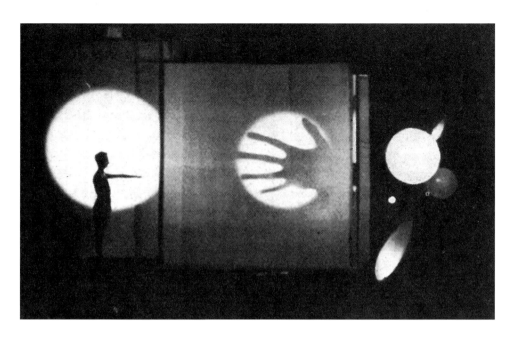

图 85 ｜《光之戏》的投影和透明效果

摄影：T. 卢克斯·费宁格

以在一系列平行轨道上来回滑移，还可以用来做投射灯光的屏幕。通过调整背投光，我们也可以使它们变为半透明的幕布或隔墙，从而实现某种直接由现成工具迅速创造的、更高层次的错觉效果（图85）。我们不想用舞台灯光去模仿日月星辰、昼夜晨昏。相反，我们任由灯光本身的功能来呈现它为何物，即黄光、蓝光、红光、绿光、紫罗兰色光等。●●● 为什么要用那种事先在头脑中形成的等式，诸如红色代表疯狂、紫罗兰色代表神秘、橘黄色代表黄昏之类的，去修饰这些简单的现象呢？与其这样，不如让我们睁开双眼，敞开心扉，去感受色与光的纯粹力量。如果能做到这点，我们应该会惊讶于色彩法则何以如此完善，以及它的变幻莫测何以能够通过舞台这一物理化学实验室里运用的多彩灯光展现出来。各种可能性都存在于舞台充满想象力的光色运用中。再没有什么能比简约的舞台灯光更能让我们开始领会这一点了。

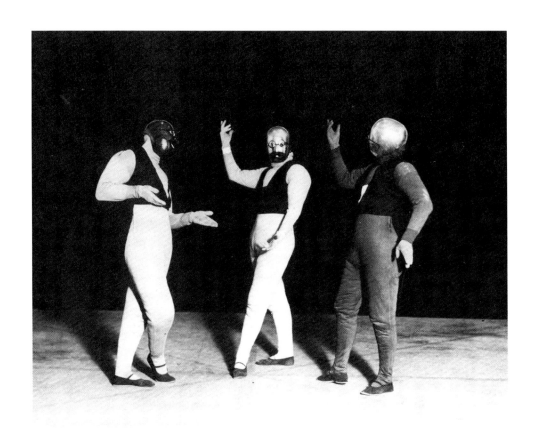
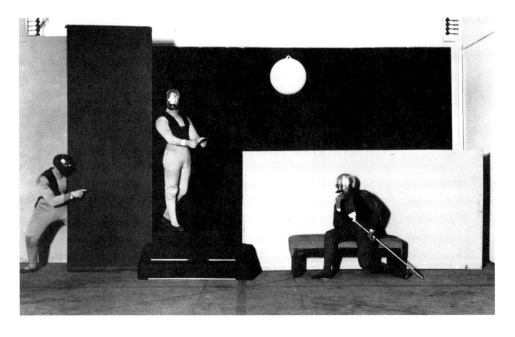

图 86 ｜《三人场景》

表演：施莱默、谢尔德霍夫、卡明斯基
摄影：康斯穆勒

图 87 ｜《姿态舞蹈 Ⅱ》

表演：施莱默、谢尔德霍夫、卡明斯基
摄影：康斯穆勒

图 88 ｜音乐小丑

表演：安德烈斯·魏宁格
摄影：康斯穆勒

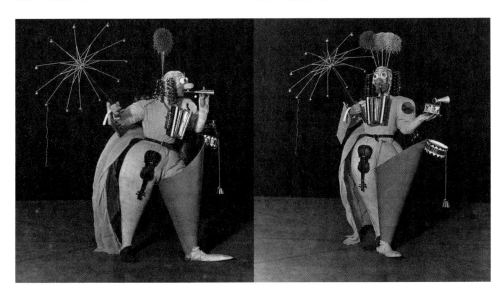

　　我们应该为一位……两位……三位演员套上传统样式的带衬垫的紧身衣和纸浆面具。紧身衣和面具结合在一起的效果，重组了人类躯体多样的与分散的部分，使其成为一种简单而统一的形式。这三位演员将身着三原色（红、黄、蓝）的服装（图 86、图 87）。如果我们现在分派给每位演员不同的行走方式：一个缓慢踟蹰，一个正常行走，一个步态轻快；如果让他们分别测量出他们的空间，比如说，依次以定音鼓、小军鼓和方木块的节拍来界定，这就会形成"空间舞蹈"。如果把一个球体、一根棍棒、一根魔杖和一根支撑杆这些特定的基本形状放入演员们的手中，让他们的姿态和动作本能地跟从这些形状传递给他们的意向，这就形成我们所谓的"形式舞蹈"。●●●
故意装扮成怪诞风格的"音乐小丑"（图 88），装上裸露肋骨的雨伞、玻璃鬈发、彩色绒球簇、突出的眼球、充气的鼻子、玩具萨克斯管、手风琴式的胸膛、木琴式的手臂、

微型小提琴、漏斗形的腿上贴着的一只小鼓、纱网状的裙裾和松软邋遢的鞋子。他是迷人和伤感的,连同另外三个形象构成一曲严格意义上的四重奏。以这四位演员为核心,可以将其扩大为一个以灰白色幽灵般的人物为原型的"合唱团",无论以个体的方式还是群体的方式,它将展示节奏性的运动和戏剧性的运动这两种模式。●●● 最后,我们应该为表演者创造一个由墙、柱与其他易于搬运和存放的装置建构的天地(图89～图91)。

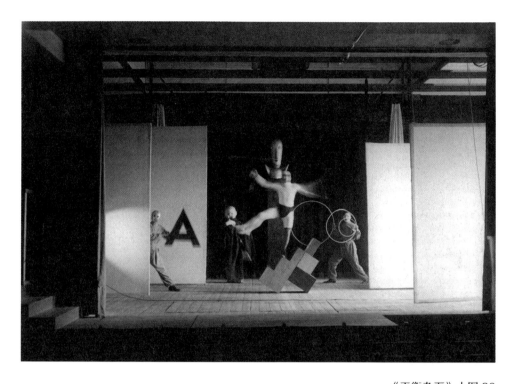

《平衡杂耍》| 图89

表演:勒夫、希尔德布兰切特、鲁·舍珀、谢尔德霍夫、魏宁格
摄影:康斯穆勒

《盒子戏:精神阶梯》| 图90

表演:谢尔德霍夫
摄影:康斯穆勒

《盒子戏:精神阶梯》| 图91

表演:谢尔德霍夫(左、右)、希尔德布兰切特(后)
摄影:康斯穆勒(二次曝光)

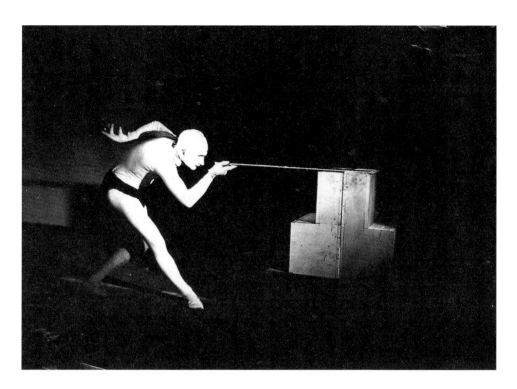
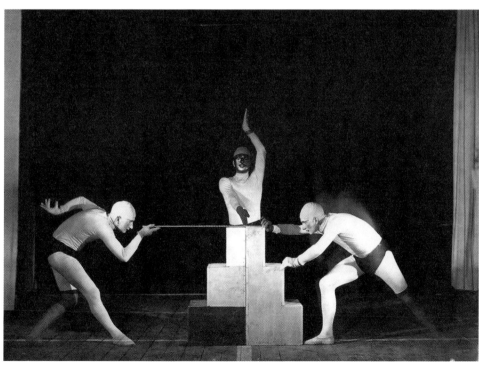

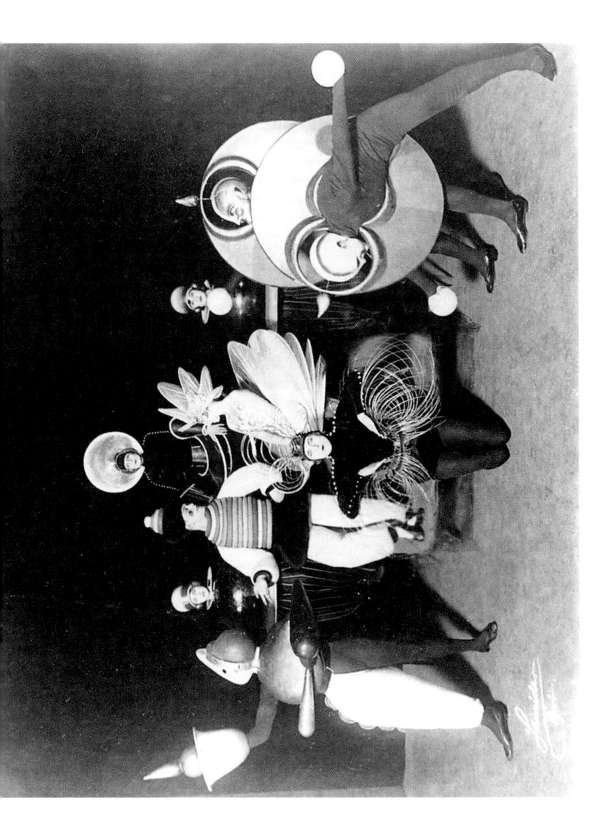

图 92 | 《三元芭蕾》排练现场

创作：奥斯卡·施莱默，技术制作：卡尔·施莱默
曾在斯图加特、魏玛、德累斯顿、多瑙埃兴根（机械风琴部分的配乐来自保罗·亨德密特）、美因河畔法兰克福和柏林演出过。这是一段由三部曲组成的舞蹈（三个部分的色彩基调分别是：黄色、粉色和黑色）。十二支舞蹈，十八套舞台服装。

将自身限定在舞台这种庞大综合体的一个特殊领域中，限定在默剧和高度规则化的小型舞台表演中。

其意义是：

达到一种至少尝试着与"正规"舞台展开竞争的艺术形式。这种自我限定，并非来自某种顺从感，而是来自这样一种意识：通过在小剧场这一有限领域强化我们的工作，我们有相当大的双重优势来保持自由。与那些由国家支持的剧院和剧场的雄心相反，我们要摆脱其所受到的外部限制（这些限制事实上往往会削弱其艺术性），并且因此能够为想象力、创造力和技术实践提供更加自由的空间（图92、图93）。进一步来说，我们的目标就是创造一种不同于以往经常被拿来作为标准的戏剧，就像塔罗夫和《青鸟》所做的那样[1]。我们这类工作的民族性是与生俱来的，内在固有的。与此并不矛盾的是，我们要为创造性的剧场寻求普遍有效性。如果想要为此寻找典范，可能在爪哇人、日本人和中国人的戏院中比在今日的欧洲剧场中更能够找到。

其目标是：

成为一个走街串巷的剧团，哪里希望看到它就在哪里上演。

1__ 亚历山大·塔罗夫［Alexander Tairoff, 1885—1950］，笔名亚历山大·科恩布莱特［Alexander Kornbliet］，于1914年创建莫斯科卡梅尼小剧场［Kammertheater］。与斯坦尼斯拉夫斯基的自然主义和象征主义舞台不同，卡梅尼小剧场受到立体主义和构成主义的影响，提倡富有表现力的戏仿——装饰的剧场风格。曾在塔罗夫的剧场中客串出演的演员在俄罗斯以外产生了很大影响。施莱默在此援引的《青鸟》与康斯坦丁·斯坦尼斯拉夫斯基在莫斯科艺术剧院曾经执导的同名戏剧有关，即由莫里斯·梅特林克［Maurice Maeterlinck］创作的《青鸟》［L'Oiseau bleu］。这出剧1908年曾在莫斯科进行全球首演，之后被作为舞台上象征主义戏剧最有价值的典范，在欧洲巡回演出多年，1924年时仍在莫斯科上演。（英译注）

图93 | 1922年或1923年左右在魏玛的包豪斯舞蹈参与者们

译者识

包豪斯丛书（1925—1930）第四册《包豪斯舞台》的德文初版问世于1925年，1961年在格罗皮乌斯的主持下，此书的英译本经过重新编辑和增补，更名为《包豪斯剧场》。中译本《包豪斯剧场》即以这一版英译本为底本。由于包豪斯在后世曾长期被奉为建筑设计领域的圭臬，这部有关舞台的实验性作品几乎一直处在阴影里。我们在包豪斯译丛中选择首先将它译介到国内，不仅因为它展现了包豪斯最不为人知的一个实验面向，更因为它是帮助我们重新理解包豪斯核心理念的必不可少的文献之一。

虽然中国建筑界、设计界乃至艺术教育界的历史书写早已将"包豪斯"放入殿堂，将它开创的设计方法和教学方法奉为典范，但出于各种原因，很少有人在设计史之外追问：它何以能够以一所由美术学院和工艺美术学校组成的教育机构，成为两次世界大战之间的动荡年代里"欧洲发挥创造才能的最高中心"（佩夫斯纳，1949）[1]？推动它在视觉生产的全部领域进行变革的是怎样的社会理想和政治抱负，以至于它可以作为"整个现代主义运动的意识形态象征"（塔夫里，1976）[2]？对我们当代人而言，它又如何可能成为艺术更新社会——而不仅是艺术和设计的自我更新——的具有远见的

[1] 尼古拉斯·佩夫斯纳. 现代设计的先驱者：从威廉·莫里斯到格罗皮乌斯 [M]. 王申祜, 等, 译. 北京：中国建筑工业出版社, 1987: 18.

[2] 曼弗雷多·塔夫里, 弗朗切斯科·达尔科. 现代建筑 [M] 刘先觉, 译. 北京：中国建筑工业出版社, 2000: 118.

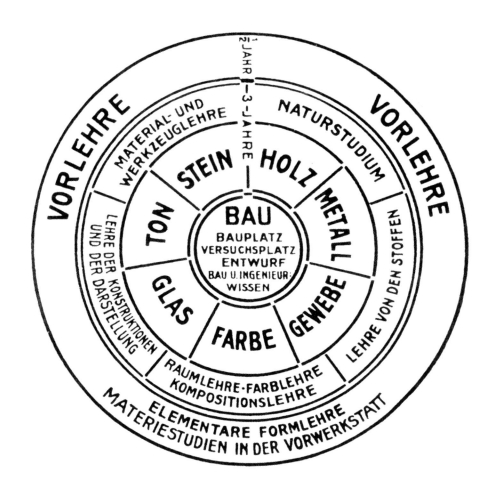

格罗皮乌斯公布的包豪斯教学理念与结构图 | 图94
1923

思想宝库?只要不涉及这些问题,1919年4月成立的魏玛包豪斯学院对于今天的我们而言就仍旧是一个陌生的圣地。

包豪斯在1919年诞生之初宣告:"一切创造活动的终极目标是完整的建筑!"这使它看上去很像一所现代设计学校或者建筑设计学校。然而,在格罗皮乌斯主持包豪斯的绝大部分时间里,这里既没有建筑系,也没有聘任职业建筑师来担任形式大师

或者作坊大师。格罗皮乌斯是这里唯一的建筑师，可即便是他，也极少有实际的建筑作品问世。那么，居于包豪斯理念核心位置的"BAU"（图94）究竟意味着什么呢？它的当代能量又来自何处呢？好像我们不能只是出于历史研究的目的追踪这一问题，情况有点相反，事实上如果不追踪这一问题，有关包豪斯的任何历史写作都将不可能成为另一次历史的开端。

对包豪斯"建筑"的追踪将我们带到了包豪斯"舞台"。我们发现除非深刻理解包豪斯意义上的舞台实验，否则很难完全理解包豪斯"建筑"的真正所指。当后者召唤一种普遍的统一性时，前者更像是在这"新统一"中反复勾勒着内在对抗的张力。当"建筑"理想在包豪斯现实中面临危机时，即"完整的建筑"一方面作为总体目标缺乏具体行动方案，另一方面作为具体社会实践又容易降格为一种项目化操作的时候，"舞台"通过对排演过程的强调，释放了"建筑"容易被一次性冻结到实体化成果中的社会动员力。可以说在这里，"建筑"[Bau]与"舞台"[Bühne]旷日持久的辩证运动构成了一幅壮丽景象，它推动了所有的创造活动去共同实现包豪斯一体两面的理想：创造总体艺术作品和建设新型共同体[1]。艺术的自我更新和艺术对社会的更新，两者互为动因，互为表里。这种景象被预言般地呈现在保罗·克利1922年的一张少有人提及的包豪斯结构草图（图95）中。克利草图与格罗皮乌斯的那张著名结构图之间最大的差异在于，克利将"舞台"不仅作为重要补充，而且作为同"建筑"同等重要的一个顶级概念，置于同心圆的最核心处。一年之后，包豪斯舞台的核心人物奥斯卡·施莱默正式主持舞台作坊，催生包豪斯黄金时代集体创作气象的"建筑"与"舞台"之辩证运动这才真正开始上演。

格罗皮乌斯在《包豪斯剧场》英译本的序言中曾经坦言，包豪斯舞台当时很快吸引了包豪斯所有部门和所有作坊的学生，成了"辉煌一时的学习场所"。英国学者惠特福德在其大著《包豪斯》中也敏锐地指出，"舞台"这个起初看上去在包豪斯历史叙述中很突兀的并因此通常被省略的部分，实际发挥着重要的作用：舞台如同建筑一

[1]__ 关于包豪斯这种一体两面的理想，以及"建筑"[Bau]与"舞台"[Bühne]在其中扮演的重要角色，可以参见 Hans M. Wingler. *The Bauhaus: Weimar, Dessau, Berlin, Chicago*. The MIT Press, 1969: 49-60, 105-120；周诗岩. 建筑？或舞台？——包豪斯理念的轴心之变. 新美术（新媒体·艺术生产专辑），2013(10).

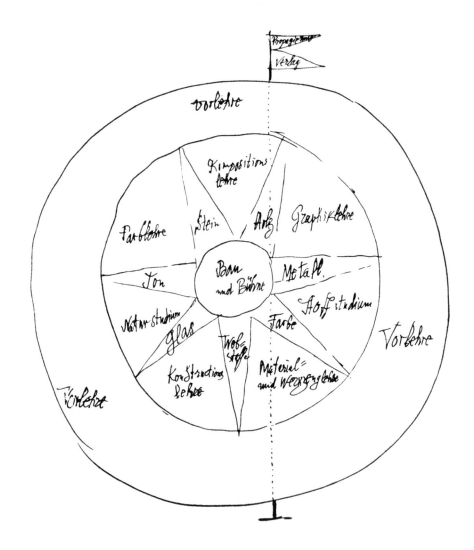

克利草图：包豪斯教学理念与结构 | 图 95
1922

样，要求来自不同领域的艺术家和工匠通力合作，组成一个劳作的共同体，在这一点上，它和建造活动相得益彰[1]。至于怎样的相得益彰，读者或许可以从本书最重要的一篇文章，即施莱默的《人及其艺术形象》，以及三十六年后格罗皮乌斯为该书英译版所作的序中体会一二（图96）。一方面，施莱默用面向未来的"舞台"观念理解和拓展建筑实践，另一方面，格罗皮乌斯又用面向未来的"建筑"观念吸纳舞台实践。两者

远不止是建筑领域或戏剧领域内部的自我更新,它们共同基于的是将包豪斯作为社会变革之策源地的理想。当人们还在以规模和尺度来理解舞台、建筑和城市的区别时,施莱默颇有些激进地指出它们之间的等价和逆转:"如果再超越性地推进一步,我们把舞台上那种紧束的空间爆破为原子化的状态,将其转化为总体建筑自身的表达方式,让它既是内部空间又是外部空间(一种尤为迷人的关于新包豪斯建筑的思想)之后,'空间舞台'的理念或许将以一种前所未有的方式展现出来。"[2] 这与格罗皮乌斯将德绍包豪斯校舍作为缩小比例的城市组织模型来构想出于相似的系统观念。这种系统观念(在格罗皮乌斯那里表现为总体观念)将"舞台"和"建筑"作为平等的方法,推至一切创造活动所面向的顶点。这种平等,正如雅克·朗西埃提醒我们的,是康德、席勒、黑格尔意义上的平等,它既非泛泛所称的平等,也非革命行动所主张的阶级平等;它是某种"类型平等",是符号、形式与动作的彼此平等,是艺术形式与生命物质形式间的某种等价,旨在消解其他领域支配着感性存在之等级的形式。[3]

在包豪斯被迫解散四十年之后,法国哲学家列斐伏尔[Henri Lefebvre]以其社会空间理论再次揭示了"空间"的社会生产能量,并将包豪斯运动指认为"空间及其生产的意识觉醒"的时刻,虽然他对这种觉醒可能为日常生活引入的变革喜忧参半,但毕竟从这里开始,人们有可能获得重新理解包豪斯非凡实践之当代性的新视域,并且意识到包豪斯风格的普及与包豪斯理念的失落所形成的巨大反差。第二次世界大战之后,尤其在所谓的"后现代主义"时期,曾经的现代主义运动遭遇了并非完全公正的批判和贬抑,包豪斯尚未被消化的理念就此被束之高阁,其中最大的损失莫过于:一方面,固化了包豪斯在"BAU"这一德语词中隐含的"持续共同建造"的理想;另一方面,遗漏了包豪斯通过"舞台"这种"严肃的游戏"在共同的建造活动中植入的自我否定性。

这一时期正值世界范围的经济复苏,消费社会如约而至,开启了至今已持续半个

1__ 弗兰克·惠特福德. 包豪斯[M]. 林鹤, 译. 北京: 生活·读书·新知三联书店, 2001: 85-89.
2__ 见本书103页。
3__ 关于"类型平等"的论述,更相关的论述可详见朗西埃著作《影像的宿命》中的《设计的表面》一文。贾克·洪席耶. 影像的宿命[M]. 黄建宏, 译. 台北: 台湾编译馆 & 典藏艺术家庭股份有限公司, 2011: 125-135.

世纪并且仍在不断升温的视觉产品消费热潮。对于艺术界与设计界来说这或许可谓前所未见的"好时机"。于是,在包豪斯那里努力破除的藩篱——艺术与技术之间的、艺人与匠人之间的、纯粹艺术创作与工业设计之间的,乃至所有创造活动之间的藩篱——又以各种更加精致的方式竖立起来。艺术与设计院校的专业化进程,很大程度上成为全球化景观机制与学院体制大建设的交织作用的产物,既应对了消费社会的产品细分,又应对了学院体制的专业自治。包豪斯理念轴心的沉重负担,即"共同型构一个感性世界"[1]的理念,已经被适时地逐步抽空:施莱默的"舞台"早已从轴心移除,甚至没有在任何戏剧院校和舞蹈院校落地生根,颇有点像孤魂野鬼似地偶尔附体在被称为行为艺术或者实验舞蹈的片断中;格罗皮乌斯的"建筑"被封藏在绝大部分建筑(与城市规划)院校的圣殿,不常被搬出来,它的副产品——国际风格——倒仿佛更贴近把建筑理解为实体化项目的人们希望从包豪斯那里获得的东西。包豪斯的遗泽似乎遍布世界各地的生活角落,可它在总体目标上的矛盾、冲突、内在变革,以及这种纠葛与抉择的必要性,却成了仿佛最无必要追问和延展的议题。就译介工作而言,让我们感到回避不掉的问题始终仍是:如何把对包豪斯原始文献的翻译同一种"正本清源"的思想探究结合在一起,以及如何借助对包豪斯的批判性继承,试着寻找或发明我们自己时代的行动图式和感知图式。这些既是我们重访当年那一系列实验性作品的推动力,也是首选《包豪斯剧场》来开启这一重访行动的具体原因。

关于翻译工作仍需说明的是,此中译本以1961年由格罗皮乌斯作序的英译本为母本,并主要参考了1965年汉斯·温格勒对德文初版进行增补后作序的德文再版,以及1926—1930年间的包豪斯杂志。格罗皮乌斯和该书的英译者A. S. 文森格都曾经称这本小册子的翻译异常艰巨,因为它不仅在讨论某些深具实验性的创作,而且讨论的方式本身也深具实验性。这一点我们在翻译过程中有真切的同感,那就是对于包豪斯而言没有什么不具有"格式塔构型"[2],包括语言与写作。换言之,我们只能通过

[1] 贾克·洪席耶. 影像的宿命 [M]. 黄建宏,译. 台北: 台湾编译馆 & 典藏艺术家庭股份有限公司,2011: 126.

[2] Oskar Schlemmer, Laszlo Moholy-Nagy, Farkas Molnar (Authors) (1925); Walter Gropius (Editor); Arthur S. Wensinger (Translator) (1961). *The Theater of the Bauhaus* (PAJ Books). Johns Hopkins University Press, 1996: 105.

图 96 | 施莱默夫舞台的理念结构图
1924

SCHEMA FÜR BÜHNE, KULT UND VOLKSFEST, UNTERSCHIEDEN NACH

ORTSFORM	MENSCH	GATTUNG	SPRACHE	MUSIK	TANZ
TEMPEL	PRIESTER		PREDIGT	ORATORIUM	DERWISCH TANZ
WIRKLICHE ODER BÜHNEN-ARCHITEKTUR	VERKÜNDER	RELIGIÖSE KULTHANDLUNG	ANTIKE TRAGÖDIE	HÄNDEL OPER	OLYMPISCHE SPIELE
STILBÜHNE	SPRECHER	WEHE-BÜHNE FESTSPIEL (ARENA)	SCHILLER BRAUT VON MESSINA	WAGNER	TANZCHÖRE
ILLUSIONS-BÜHNE	SCHAUSPIELER	THEATER (GUCKKASTEN)	SMAKESPEARE	MOZART	PARISER BALLETT
PRIMITIVE KULISSEN	KOMÖDIANT	WEHE-BÜHNE FESTSPIEL (ARENA)	STEGREIF COMEDIA DELARTE	OPERA BUFFA OPERETTE	MUMMEN-SCHANZ
EINFACHSTE BUHNE ODER APPARATE U. MASCHINEN	ARTIST	BÜHNE	CONFERENCIER	COUPLET JAZZBAND	GROTESK-TANZ
PODIUM GERÜST	ARTIST	VOLKSBELUSTIGUNG	CLOWNERIE	BLECHMUSIK	SEILTANZ
FESTWIESE BUDE	SPASSMACHER		KNITTELVERS MORITAT	VOLKSLIED SCHRAMMELN	VOLKSTANZ

127

把握整体的关系及其指向，局部词句所指何物才可能逐渐清晰。实验性的写作，尤为明显地体现在奥斯卡·施莱默凝练和断奏式的文风中。将高密度的思考和复杂的感知压缩在精练的形式中，这既是施莱默各类创作的实验策略，也是他的写作策略。究其根本，这又都源自他个人的艺术观念。在"如何说出"与"说出什么"之间，他尽力保持高度的内在一致性。因此我们在确保译文的可读性前提下，尽量保留了原有的文风，比如对冒号和破折号的使用，以及只用名词形式构成省略句的做法。同样的态度也渗透在对莫霍利-纳吉及其他作者的翻译中。

除了英译者所提出的翻译难点，还有两点我们着重进行了推敲。其一是在德文转译英文时由于各种原因发生的意义滑动。仅举一例：关于本书的书名。1925 年由慕尼黑 Albert Langen 出版社出版时，德文书名为 *Die Bühne im Bauhaus*，直译应该是《包豪斯舞台》，而 1961 年由格罗皮乌斯作序后在美国出版的英译本，书名被译为 "The Theater of the Bauhaus"，即《包豪斯剧场》。此处，theater 一词替代了更适合译为 stage 的 bühne。虽然此处不能贸然揣测更名的确切理由，但是"剧场"相比于"舞台"加重了对"建筑"的强调，是显而易见的。同样遭遇更名的还有施莱默的文章《舞台》[*Bühne*]，也是以 theater 取而代之。其实在施莱默许多讨论舞台问题的文章中，bühne（舞台）和 theater（剧场）都有用到，有时显示出明晰的区分，有时也不经意地混用。这次的中译本在正文中尽可能恢复施莱默原初的用词，一是为了语意的流畅，二是因为保罗·克利和施莱默当年的一个比较相近的主张：希望将"舞台"与"建筑"（这一包豪斯对外宣称的总体目标）并置，通过两者之间的张力，在包豪斯核心理念的内部打开一个可供论争和重构的空间。不过书名上我们还是尊重了英译本的改动，译为《包豪斯剧场》，因为后世的相关研究多以"剧场"来指称施莱默在包豪斯舞台作坊所做的实践，也因为由格罗皮乌斯作序的 1961 年版《包豪斯剧场》早已被世界范围的包豪斯研究广泛接受，成为重要的历史文献之一。

此书翻译的另一难点在于排版装帧。当年包豪斯丛书主要由莫霍利-纳吉主持排版，除了文字内容，版式、图示、字体甚至留白的处理也同等重要地参与表达。这一点，我们仅从包豪斯印刷作坊的通用字母设计和小写字母运动就可以体会一二。可是汉字和基于拼音字母的文字之间在形式上有着根本差异，这使得中译本在如何保留包豪斯丛书原版的排版意蕴方面遇到巨大困难，也因此让 2014 年版中译本的排版装帧留下不少遗憾。这次出版的任务之一就是由研究者和设计团队相互协作，从内容到形式尽

可能完整地保留包豪斯丛书的基本风格，或者说基本精神。把包豪斯设计理念转换到中文情境中的这种尝试本身，也可以说是继承和转化包豪斯遗产的一次小小实验了。

《包豪斯舞台》的译介能够顺利完成受惠于多方的支持。数次对外交流，尤其是在魏玛、德绍和柏林三地的包豪斯档案查阅与实地考察，所涉的大部分资金都来自教育部人文社会科学研究的基金资助，这些调研收获的一手资料为翻译提供了至关重要的参考。承蒙德绍包豪斯基金会的前负责人菲利普·奥斯瓦尔特的好意提醒和慷慨相助，我们得以详细查阅几乎与包豪斯丛书同时期出版的却更加鲜为人知的十五期《包豪斯》杂志，中译本中很多翻译细节的最终敲定，比如前面提到的施莱默《舞台》一文，多得益于对杂志文章的参照。具体到"包豪斯舞台"方面，我们尤为感谢奥斯卡·施莱默的当代追随者，德绍包豪斯基金会的研究员托尔斯坦·布鲁姆，他不仅提供了很多珍贵的图像资料，并且在翻译的多个难点上不吝赐教。还要感谢我的几位学生，在 BAU 学社的研习中参与了部分文章的初译工作：郑小千参与了英文版序言及《U 形剧场》的初译、李丁参与了《舞台》一文的初译，金心亦参与了《剧场、马戏团、杂耍》一文的初译。这个小社群在日常中围绕包豪斯研究展开的实验、讨论和译介活动，曾让我们第一次体会到包豪斯当年师生共同体的快乐。

本书在《包豪斯舞台》2014 年版中译本的基础上做了全面校订、勘误、重新配图和装帧设计，稍微弥补了当年仓促出版留下的诸多遗憾。由于译者的研究深度和翻译能力有限，翻译中的舛误希望读者方家指正。

● 图版说明

跨页	《三元芭蕾》[Triadischen Ballett] 排演现场	
扉页	《形象橱柜》[Das figurale Kabinett] 全体形象 1928	
01	格罗皮乌斯 1927 年设计的"总体剧场"鸟瞰轴测图	002
02	"总体剧场"模型侧面	007
03	"总体剧场"使用景深舞台的平面图	008
04	"总体剧场"使用古希腊式前台突出的舞台平面图	008
05	"总体剧场"使用中央舞台的平面图	008
06	"总体剧场"观众席和舞台剖面图	009
07	"总体剧场"剖面鸟瞰图	011
08	"总体剧场"观众厅模型	012
09	姿态剧场《戏剧化姿态的舞台》 表演：谢尔德霍夫，摄影：康斯穆勒 [Consemüller]	014
10	《舞者（人类情感）I：表演者与观者 II》 [Tänzermensch (Menschliche Empfindungen) I: Schauspieler und Zuschauer II] 1924，钢笔画拼贴，22 cm×29 cm	016
11	施莱默的《舞台图式》[SCHEMA FÜR BÜHNE] 1924	017
12	施莱默对舞台类型的结构分析	018
13	舞台造型要素：线面体	019
14	舞台造型要素：光	019

15	《形象与空间辅助线》[Figur und Raumlineatur] 1924，钢笔画，22 cm×28 cm	020
16	《体育体操的几何空间辅助线》 1924，钢笔画，22 cm×16.2 cm	022
17	《自我中心的空间辅助线》[Egozentrische Raumlineatur] 1924，钢笔画，20.8 cm×27 cm	023
18	人体周遭的方体空间法则：走动的建筑	024
19	空间关系中的人体官能法则：牵线木偶	024
20	空间中的人体运动法则：技术化的机体	025
21	形而上的表现形式：人的象征（非物质化过程）	025
22	《三元芭蕾》演出现场 1926	029
23	研究草图"两个庄严的悲剧演员"	030
24	研究草图"壮阔场景"	031
25	《三元芭蕾》中"螺旋舞者"的研究草图 1919，铅笔和钢笔淡彩	032
26	《三元芭蕾》中的"潜水者"造型 1922，综合媒材	032
27	《空间中的形象：三元芭蕾研究》 1924，综合材料与照片拼贴，57.6 cm×37.1 cm	033
28	《三元芭蕾》中的"抽象舞者" 1922，综合媒材，高 201.9 cm， 舞者：奥斯卡·施莱默	034
29	《三元芭蕾》中"球形手的舞者"的研究草图 1919，水彩画	035
30	《三元芭蕾》中"金球舞者"的研究草图 1919，铅笔和钢笔淡彩	035
31	《三元芭蕾》中"抽象舞者"的研究草图 1919，铅笔、钢笔和水彩	036

32	《三元芭蕾》中"金球舞者"的研究草图 1924，水粉画	037
33	《三元芭蕾》中"土耳其人"造型 1967年根据1922年原作重构	038
34	《三元芭蕾》中"潜水者"造型 ["Taucher" im Triadischen Ballett] 1967年根据1922年原作重构	039
35	《三元芭蕾I》的造型计划 1924—1926，钢笔水彩，38.1 cm×53.3 cm	040
36	《哑剧》[Pantomime] 1912，钢笔画，21.4 cm×28.3 cm	041
37	《三元芭蕾》中的"长头面具"	042
38	《形象橱柜》中的"扁脸面具"	042
39	《三元芭蕾》中的"黄/黑面具"	042
40	包豪斯舞蹈中的"蓝色面具"	042
41	包豪斯舞蹈中的"带银色圆点的面具"	042
42	《三元芭蕾》的形象 1922，1967年根据1922年原作重构	043
43	《形象橱柜》 1922，水彩铅笔和钢笔画	045
44	《形象橱柜II》 1922，水粉、拼贴、摄影蒙太奇，	046
45	《形象橱柜》 1922，透明纸上钢笔画	047
46	包豪斯即兴剧场《地点的哑剧或超越》[Meta or the Pantomime of Places]的布景 1924	048
47	施莱默为保罗·亨德米特与奥斯卡·科柯施卡的剧作《凶手，女人的希望》[Mörder, Hoffnung der Frauen]设计的舞台布景 1921，钢笔画	049

48	施莱默舞台理论课草图《面具的种类变化》[Masken-Variationen] 1926，铅笔水彩	050
49	施莱默《三元芭蕾》的服装设计 1926，铅笔水彩	051
50	施莱默指导的包豪斯舞蹈《杆舞》[Stäbetanz] 表演：阿曼达·冯·凯瑞比格 [Amanda von Kreibig] 拍摄：阿尔伯特·布劳姆 [Albert Braum]	052
51	亚历山大·沙文斯基的舞台设计《马戏团》[Circus] 1924	054
52	莫霍利-纳吉设计的马戏团场景《好心肠的绅士》 [The Benevolent Gentlemen] 1924	056
53	马塞尔·布劳耶 [Marcel Breuer] 的《ABC-竞技场》 [ACB-Hippodrome] 1923	059
54	莫霍利-纳吉《总体草案：一位机械怪人》 [PARTITURSKIZZE: ZU EINER MECHANISCHEN EXZENTRIK] 1924	061 ~ 064
55	库尔特·施密特 [Kurt Schmidt] 的舞台设计《河马》[Nilpferd] 1924	070
56	库尔特·施密特的舞台设计《机械芭蕾》[Mechanical Ballet] 1923	070
57	库尔特·施密特、F. W. 博格纳 [F.W.Bogler] 和格奥尔格·特尔茨谢尔 [Georg Teltscher] 合作的《机械芭蕾》：小雕像 A、B、C [Mechanical Ballet: Figurines A, B, C] 1923	071
58	库尔特·施密特等人合作的《机械芭蕾》：小雕像 D、E [Mechanical Ballet: Figurines D and E] 1923	071
59	牵线木偶剧《小驼背的冒险》[The Adventures of the Little Hunchback] 中的人物形象：小驼背、刽子手、小驼背、软膏商人 设计：库尔特·施密特，执行：T. 赫格特	073

60	库尔特·施密特《在其破折号前的男人》舞台设计	075
61	莫霍利-纳吉《人类机械（杂耍）》[Human Mechanics (Variety)]	076
62	亚历山大·沙文斯基的舞台设计《马戏团》 1924 年第一次在包豪斯表演	079
63	莫霍利-纳吉《舞台场景：扬声器》	080
64	包豪斯剧团：包豪斯大楼屋顶排练场	083
65	法卡斯·莫尔纳的剧场设计《行动中的 U 形剧场》 [U-Theater in action]	086
66	法卡斯·莫尔纳《行动中的 U 形剧场》平面图	089
67	法卡斯·莫尔纳《行动中的 U 形剧场》舞台与观众席剖面	089
68	法卡斯·莫尔纳《U 形剧场》轴测图	091
69	作为舞台的建筑，摄影：T. 卢克斯·费宁格	092
70	包豪斯杂志第 3 期：舞台专题	094
71	德绍包豪斯大楼中包豪斯舞台的观众席（大厅） 镀镍钢管帆布面座椅：马塞尔·布劳耶 [Marcel Breuer] 吊灯：克拉耶夫斯基 [Krajewski] 摄影：康斯穆勒	097
72	包豪斯舞台对礼堂（大厅）和食堂这两个方向都是开敞的 技术装备：朱斯特·施密特 灯光：德国通用电气公司 [A. E. G.]，柏林 摄影：康斯穆勒	099
73	海因茨·勒夫 [Heinz Loew] 的机械舞台模型 1927	102
74	海因茨·勒夫的机械舞台模型 1927，1968 年重建	103
75	奥斯卡·施莱默的《姿态舞蹈》[Gestentanz] 图解	104
76	奥斯卡·施莱默的《姿态舞蹈》节奏和声音图解	105

77	安德烈斯·魏宁格的《球体剧场》[*The Spherical Theater*]	106
78	《有平面几何和空间轮廓线的空间中的人》 表演：施莱默、谢尔德霍夫、卡明斯基 摄影：T.卢克斯·费宁格	109
79	《有人置身其中的空间轮廓线》 摄影：T.卢克斯·费宁格	109
80	《戏剧化姿态的舞台》 表演：谢尔德霍夫 摄影：康斯穆勒	109
81	《哑剧歌舞队》 指导：施莱默 摄影：T.卢克斯·费宁格	110
82	《空间舞蹈》 表演：施莱默、谢尔德霍夫、卡明斯基 摄影：康斯穆勒	110
83	《形式舞蹈》 表演：施莱默、谢尔德霍夫、卡明斯基 摄影：康斯穆勒	110
84	《姿态舞蹈 I》 表演：施莱默、谢尔德霍夫、卡明斯基 摄影：康斯穆勒	112
85	《光之戏》的投影和透明效果 摄影：T.卢克斯·费宁格	113
86	《三人场景》 表演：施莱默、谢尔德霍夫、卡明斯基 摄影：康斯穆勒	114
87	《姿态舞蹈 II》 表演：施莱默、谢尔德霍夫、卡明斯基 摄影：康斯穆勒	114
88	音乐小丑 表演：安德烈斯·魏宁格 摄影：康斯穆勒	115

89	《平衡杂耍》[*Equilibristics*] 表演：勒夫、希尔德布兰切特、鲁·舍珀、谢尔德霍夫、魏宁格 摄影：康斯穆勒	116
90	《盒子戏：精神阶梯》[*Box Game:Espirit d'Escalier*] 表演：谢尔德霍夫 摄影：康斯穆勒	117
91	《盒子戏：精神阶梯》 表演：谢尔德霍夫（左、右）、希尔德布兰切特（后） 摄影：康斯穆勒（二次曝光）	117
92	《三元芭蕾》排练现场 创作：奥斯卡·施莱默 技术制作：卡尔·施莱默	118
93	1922年或1923年左右在魏玛的包豪斯舞蹈参与者们	120
94	格罗皮乌斯公布的包豪斯教学理念与结构图 1923	122
95	克利草图：包豪斯教学理念与结构 1922	124
96	施莱默关于舞台的理念结构图 1924	127
97	包豪斯面具舞	138

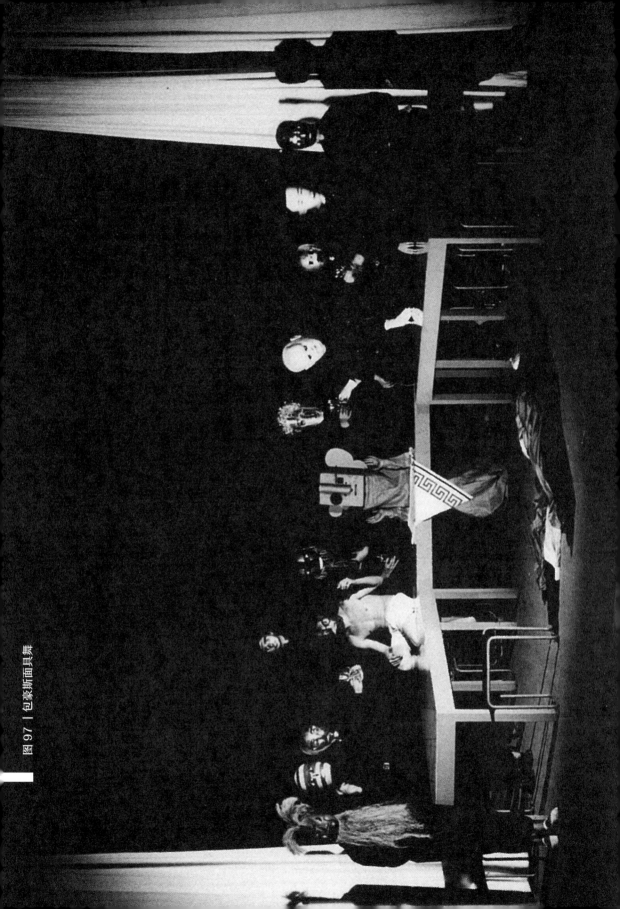
图 97 | 包豪斯面具舞

| 1925—1930 | 包豪斯丛书 |

01	瓦尔特·格罗皮乌斯｜国际建筑
02	保罗·克利｜教学草图集
03	阿道夫·迈耶｜包豪斯实验住宅
04	**奥斯卡·施莱默等｜包豪斯剧场**
05	蒙德里安｜新构型
06	提奥·范杜斯堡｜新构型艺术的基本概念
07	瓦尔特·格罗皮乌斯编｜包豪斯工坊新作品
08	拉兹洛·莫霍利-纳吉｜绘画、摄影、电影
09	康定斯基｜从点、线到面
10	J. J. P. 奥德｜荷兰建筑
11	马列维奇｜无物象的世界
12	瓦尔特·格罗皮乌斯｜德绍包豪斯建筑
13	阿尔贝·格莱兹｜立体主义
14	拉兹洛·莫霍利-纳吉｜从材料到建筑